夢幻星空風渲染水彩畫

IN MY UNIVERSE

紅鶴・氣球・冰淇淋，
各式生活小物收進我的水彩小宇宙！
25款風靡韓國的星空渲染水彩畫

吳有英——著　簡郁璇——譯

U0027793

●··

台灣的讀者，大家好！

我是插畫家吳有英。

聽到台灣要出版我的書，簡直就像在做夢！

但願這本書能帶給大家無窮的樂趣。

沒有畫得一模一樣也沒關係，只要提起畫筆揮灑，

愉快地創作屬於自己的宇宙即可，同時多方嘗試各

種顏色，因為繽紛的色彩能帶來好心情！

除了書中的素材，各位也可以描繪喜愛的人事物，

活用宇宙水彩畫的技巧，

這將會成為非常特別的經驗哦。

期待在書中與大家相見，謝謝！

參考事項	○ 英國水彩顏料品牌WINSOR & NEWTON以溫莎牛頓標示。
	○ 每張圖皆附有QR Code提供個別教學影片。
	○ 僅在色彩或色彩名稱有很大差異時,才會標示替代顏色。

舉例來說,書中標示以新韓SWC/PWC專家級水彩的焦赭(Burnt Sienna)
代替新韓透明水彩的棕色。

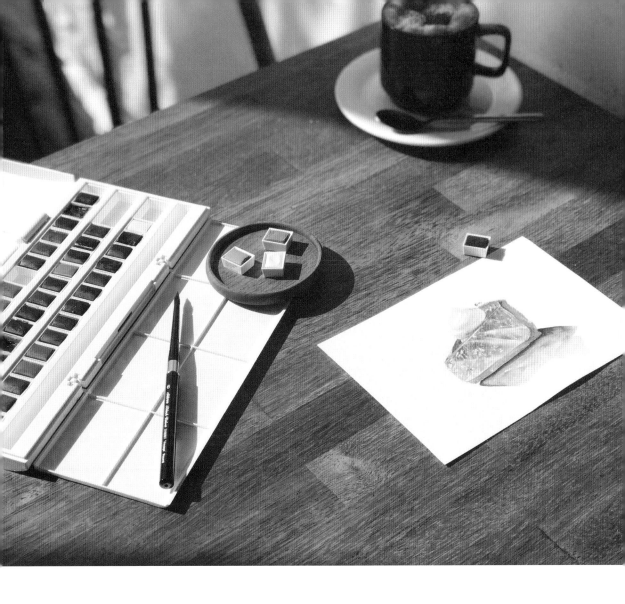

無論是時時替我應援，讓我放手去做熱愛的事的家人，

給予逆耳忠言，卻也不吝給予讚美，不斷鞭策我的好友們，

不管我畫什麼，總是連聲讚嘆的學生們，

或是不分晝夜，勞心勞力的編輯大人，

我的第一本書付梓問世的這一刻，感謝有你們與我一同共襄盛舉。

目錄

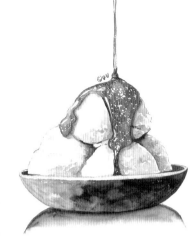

繽紛燦爛的宇宙
Fantastic Universe

反轉重生的宇宙
Reverse Universe

Gallery

Sketch_coloring

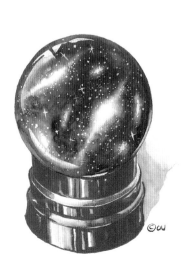

前言

上宇宙水彩課的某一天，潛入 (?) 學生之中的編輯問我是否有意願出書。當時我對獨立出版興趣濃厚，隨即緊握住編輯的手，欣然著手開始寫書，甚至反過來變成催促編輯的作者。過去上過各式各樣的課程，我深知有為數不少的人對畫畫感興趣，也知道他們希望能從畫畫的過程中獲得療癒力量，因此寫書的過程十分順利。

雖然有很多人認為「水彩畫很難」，但用水彩描繪宇宙卻是隨手拈來，絲毫不費吹灰之力。此外，它還具有一項優點，就是根據紙張的不同，呈現自由多元的質感。只要畫上顏料，接著沾水大片暈染就完成了！因為渲染的樣貌難以預測，也因此深具魅力。我經常會覺得，除了我的手之外，紙張也參與了作畫的過程呢。

作畫時，我總想像著，遙遠的宇宙其實就存在我們生活周遭，而「自己專屬的世界」，也意味著「創造自己專屬的宇宙」。

我在持續作畫的同時，享受著每分每秒，一點一滴地創造出屬於我的宇宙。

吳有英

| 基礎説明 |

1

單色漸層

書中最頻繁使用的技巧。在表現宇宙時，讓多元色彩和諧交融、相得益彰是一大重點，因此，最好勤加練習漸層技巧。本書也會一併說明如何調節水量。

1-1

大幅面積漸層效果

想讓顏料大片擴散開來，最好讓筆刷保持多水狀態。不過，如果整支水彩筆浸滿了水，就不好控制水量，即便是 300 g/m2 的中磅重量紙張，也很容易起皺。因此，可在衛生紙上點一、兩下再使用，若是覺得水分不足，多沾一點水即可。

1-2

小幅面積漸層效果

暈染小塊面積時，水彩筆上要有適當的水分。此處所說的「適當」，是指將浸滿水的筆刷在衛生紙或乾毛巾上點兩、三下，稍微去除水分的程度。依據乾毛巾吸收多少水分，呈現的效果會有不同，因此需要多練習幾次。若以容易取得的廚房紙巾為例，點三下左右為宜。

..

後頭經常會提到「沾取適當的水分」，或是「沾取大量水分再大片幅暈染」，請先勤加練習，屆時就能立即應用！

..

2

混色漸層

熟悉單色漸層後，要畫多色漸層就上手得多。在此要注意的重點是，要預留空間給兩色混合後所形成的中間色層，避免第一個上色的面積過大。先以紅色在左上方畫 1/3 左右，接著同樣以紫色在右下方畫 1/3，而中間的 1/3 則是暈染兩色的面積。順序為「上紅色後暈染、上紫色後暈染，最後混合中間面積」，此時請運用 1-1 的技巧。

2-1

混色後，做出漸層效果

也可以一開始就混合不同顏色。這個方法適用於混合多種顏色後，仍然幾乎沒有色澤變化的時候。如圖所示，混合褐色和土黃後，可調出與褐色相去不遠的顏色，但如果將它暈染開來，土黃含有的黃色就會顯現。想要打造從藍色到紅色的漸層效果，可以使用技巧 2 的方法，因為若是兩色混合，就會變成紫色了。

3

噴水法

做出漸層效果後，在畫紙上仍含有一定水氣的狀態下，用指尖沾水，並用大拇指彈灑水分。水分會到處擴散，使顏料痕跡形成另一種魅力。若紙張上的顏料過乾，噴水技巧就會效果不彰。

4

抹除法

顏料上得越多，就越容易抹除。就像是刷東西，也要有東西可刷才行。比起輕輕畫上淡色的部分，顏色濃厚的部分更容易抹除。如果打算使用這個技巧來描繪，那麼一開始就先多上一點顏色吧！

5

5-1

增添色層

如果想添加其他顏色的話呢？這裡教你一個添加顏色的方法。請看一下 5-1 的參考圖，就可以發現右側的色層被抹掉了，這是因為上色時搓揉太多次，導致原有的色層變得模糊，因此添加顏色時，只要用筆刷在上頭輕輕掃過一次即可。

偶爾，在畫出漸層時，筆刷的水分過多，或者往深色部分暈染時，顏料都被抹去時，也可使用這個技巧。

材料介紹

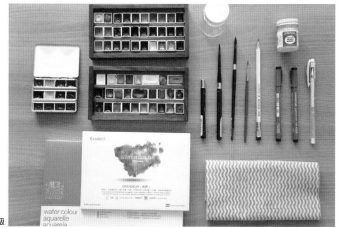

新韓SWC/　　　新韓透明水彩　　Holbein好賓專家級
PWC專家級

SWC/PWC、新韓透明水彩、Holbein 好賓專家級

主要使用管狀顏料。請將顏料擠在空的色格中，待乾透後使用。國內（韓國）的顏料主要使用 SWC 與新韓專業級，國外顏料則使用比利時 ISARO、美國丹尼爾史密斯（Daniel Smith）與好賓（Holbein）。

以我個人來說，我不會使用新韓的綠色，同時卻使用好賓的紅色。因為我認為每個品牌的顏料都經過設計，所以一張圖只使用一個品牌。除非遇到特殊顏色，或非得有某個顏色不可，我才會另外使用特定顏料。但這只是個人偏好，沒有正確的答案。使用顏色之前，如果可以按照色系整理出色卡，也會帶來很大幫助。

由於顏料種類眾多，即便是相同名稱的顏料，不同品牌的色彩仍多少有差異。書中作畫時主要使用 SWC，若是使用其他顏料，會同時標示可代替的顏料。

木製調色盤

品牌：sosomok

木製調色盤不是外出攜帶用的，而是用來保管經常使用的顏料。在某種程度上可以防水，材質堅固且又是手工製成，因此深得我心。

迷你調色盤

品牌：CERGIO

裝入最頻繁使用的顏料即可。因為大小和材質有多種選擇，依據各人最在意的部分去挑選就行了（比如說必須輕巧，或是格數要多）。參考圖使用的是 12 色迷你調色盤，我會將外出畫畫時最經常使用的顏色與必備顏色裝入調色盤，隨身攜帶。鐵製調色盤分成 12、24、36 格等多種規格。

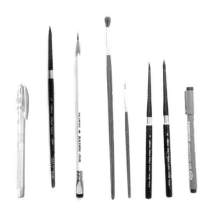

牛奶筆

三菱 Uni Ball Signo White

以墨水點綴星星時，若無法選擇要用哪一種筆刷，不妨就使用白色筆來點綴。它很適合用來在漆黑背景點上星星，若是中間色調的背景，則更適合使用白墨水。

白墨水

馬汀博士超白防暈墨水

我很喜歡使用馬汀博士的白墨水，無論在點綴宇宙色層的繁星或標示重點處時都會使用。它的質感黏稠，很顯色，可以使用廣告顏料或壓克力顏料來代替。不管是白墨水或顏料，最好都是直接擠壓使用為佳。

代針筆

施德樓防乾耐水代針筆 0.05mm

即便是在凹凸不平的紙張上，也能流暢地描繪。代針筆的墨水不溶於水，即便用筆畫完後再上顏料也沒關係。我個人偏好使用筆芯為 0.05mm 的筆，因為可以重疊好幾條細線，畫出厚厚的線條。

鉛筆

Blackwing 復刻版鉛筆

這支筆同時擁有 2B 鉛筆的堅固，又具有 4B 鉛筆的濃度。它的濃度大概落在 3B 左右，而書中的所有圖案都是用這支鉛筆畫成的。雖然平常很少使用鉛筆，但若需要畫底圖時，我會使用 3B 左右的鉛筆。若是在上色之前，用橡皮擦稍微擦掉一些，就能保留水彩畫的透明感。

水彩紙

荷蘭溢彩、康頌、溫莎牛頓

溢彩的水彩紙張，不管是吃水、渲染或顯色方面都很出色。書中主要使用的是康頌，這種紙張在上完色後，即便晚點再暈染，也能輕易將色層分界暈染開來。雖然不是棉紙，但 CP 值很高。而最近愛用的是溫莎牛頓的水彩紙紙張，它的紙張非常穩定，不僅顯色，描繪時也很順手。熱壓、冷壓和粗面紙張各有其特色，只要選擇適合自己的就行了。如果是要畫本書中善用渲染技巧的圖畫，那麼我推薦使用冷壓紙。

水彩筆

華虹 771

在飽含水分的狀態下，渲染出非常柔和的大片面積時使用。

華虹 700R

彈性佳，使用抹去技巧時很好用。

華虹 320

彈性佳的細毛筆，價格低廉，用起來也很順手，因此經常使用。

美國 Black Velvet 黑天鵝絲絨水彩筆

筆頭很尖細，一支就能同時打造細緻效果和大片效果。它具備天然毛和人造毛的優點，拿起來十分輕盈，只不過因為筆頭很尖細，需要一點適應時間。筆身有金色環帶的筆屬於攜帶型，筆管可拆並插進蓋子，而銀色環帶的筆則是短柄。

熱壓

冷壓

粗面

練習暈染

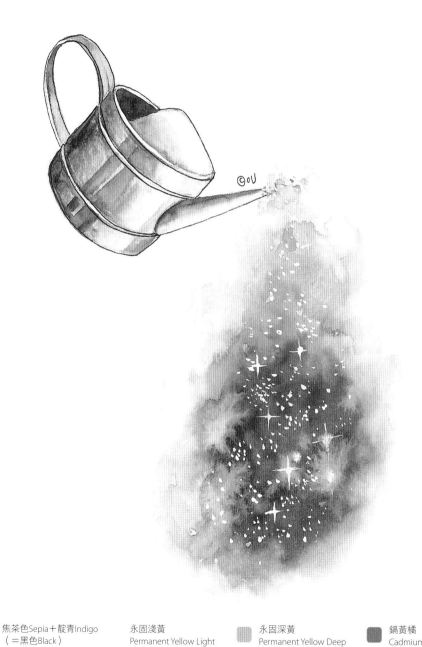

1

使用幾乎不帶水的水彩筆，替最暗的部分上色。

2

洗淨水彩筆後，濾去大部分水分，將顏色濃的邊緣線條暈染開來。因為上頭沒有水氣，會呈現出粗獷的筆觸。

3

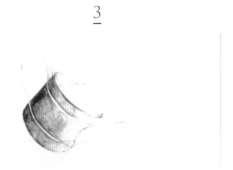

再次洗淨水彩筆，將水分徹底濾去，接著在粗獷的筆觸上輕點，畫出漸層，同時小心避免抹掉描繪的部分。

4

4 - 5 ｜替澆花壺上方上色一半左右，用水暈染開來。

5

6

6 - 7 ｜替把手的內側上色，再用水暈染至下方。

7

8

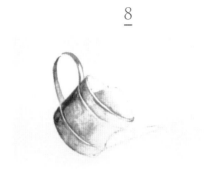

8-9 | 把手的上方也比照相同技巧。

9

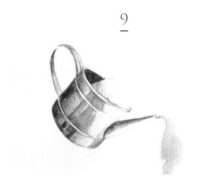

10

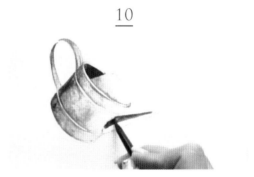

10-11 | 替壺嘴的上半部上色，接著暈開線條。

11

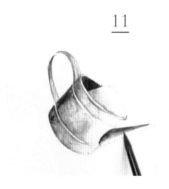

12

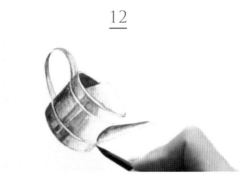

替稍暗處上色，呈現立體感。

13

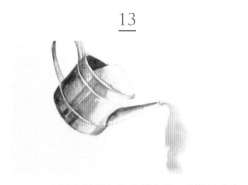

14

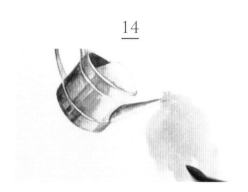

13 - 14 | 混合深黃色和亮黃色後，大膽地上色。

由於上色時會留下筆觸痕跡或線條，因此最好事先想好自然暈染的面積。

15

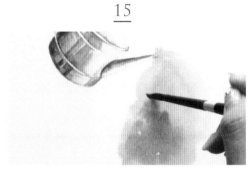

16

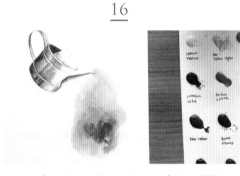

在初次暈染的位置上添加橘黃的色彩，用相同技巧暈染線條部分即可。若是下筆太過用力，可能會將原先塗的顏色抹去，因此力道要輕柔，用輕輕點的方式上色也不錯。

16 - 21 | 以朱紅上色後，在周圍畫出自然漸層，和稍早前的色彩均勻交疊。要注意，別讓顏色混在一起，讓後頭添加的顏色線條暈染即可。

17

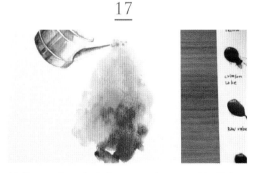

18

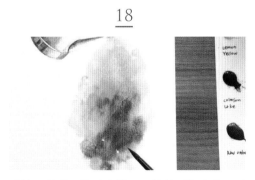

接著，以焦赭色上色，再添加中國洋紅的色彩，使色彩變得更豐富。

請使用基礎 3 的噴水技巧，使其更加自然。最後，再加上淺紅。

19

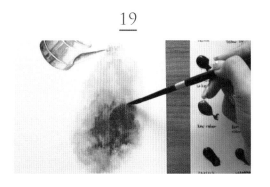

20

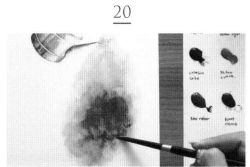

21

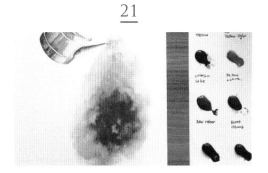

22

確認沒有留下顏料線條後，等水彩自然風乾。
之後，使用白墨水點出閃爍星光。若手邊沒有
白墨水，使用牛奶筆亦可。

23

點出大小不等的星辰後，替較大的星星四周
畫上細線，添加光芒四射的效果。

24

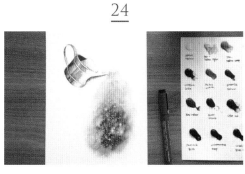

讓星辰和諧分布在漸層色彩上，但要避免星辰
之間太有規律性，顯得呆板。

令人食指大動的宇宙
Delicious Universe

 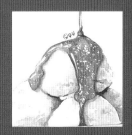

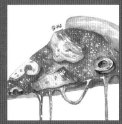 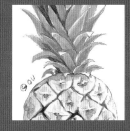 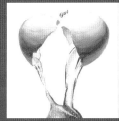

五彩星空冰棒

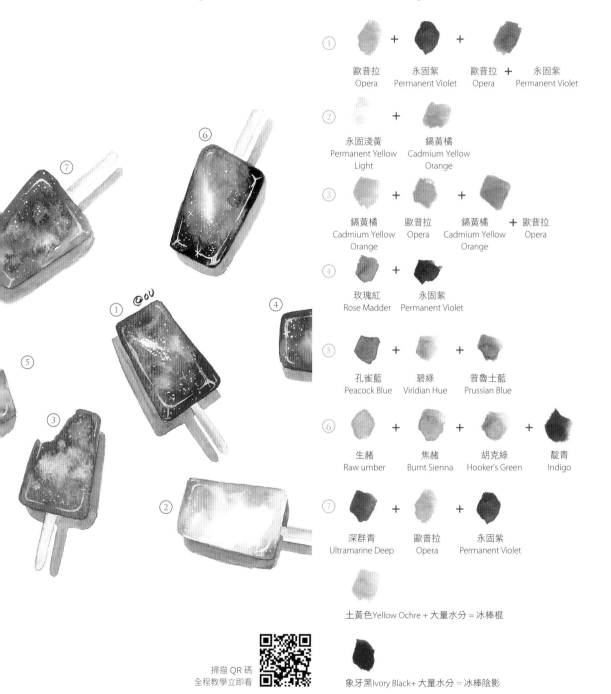

① 歐普拉 Opera ＋ 永固紫 Permanent Violet ＋ 歐普拉 Opera ＋ 永固紫 Permanent Violet

② 永固淺黃 Permanent Yellow Light ＋ 鎘黃橘 Cadmium Yellow Orange

③ 鎘黃橘 Cadmium Yellow Orange ＋ 歐普拉 Opera ＋ 鎘黃橘 Cadmium Yellow Orange ＋ 歐普拉 Opera

④ 玫瑰紅 Rose Madder ＋ 永固紫 Permanent Violet

⑤ 孔雀藍 Peacock Blue ＋ 碧綠 Viridian Hue ＋ 普魯士藍 Prussian Blue

⑥ 生赭 Raw umber ＋ 焦赭 Burnt Sienna ＋ 胡克綠 Hooker's Green ＋ 靛青 Indigo

⑦ 深群青 Ultramarine Deep ＋ 歐普拉 Opera ＋ 永固紫 Permanent Violet

土黃色 Yellow Ochre ＋ 大量水分 = 冰棒棍

象牙黑 Ivory Black＋ 大量水分 = 冰棒陰影

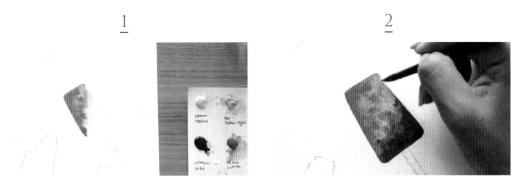

1-2 | 以歐普拉色替冰棒①上色一半左右，並將色層分界暈染開來。接著，運用永固紫替右下角上色，在兩色交疊處暈染出漸層，也就是基礎 2 所使用的混色漸層技巧。

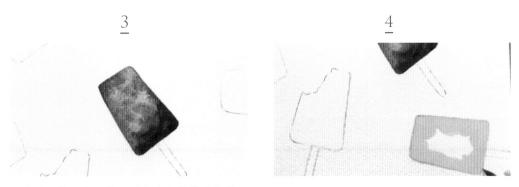

混合歐普拉與永固紫，替左上角稍微上色後，畫出漸層效果。雖然這支冰棒只使用了兩個顏色，但將兩者混合後，可創造出更豐富的色澤變化。

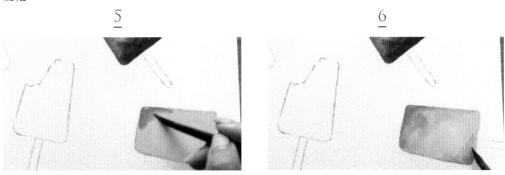

4-6 | 冰棒②先用永固淺黃色替整體上色，但讓中間留白。往內側暈染開來後，利用鎘黃橘再替邊緣部分上一次色。此時上色面積要比先前小，才不會將淺黃色全部覆蓋，因此只要在上、下方稍微上色即可。

鎘黃橘和歐普拉兩色，替冰棒③畫上大塊混合面積。

往下方大片暈染開來。此時使用的是基礎 3 的噴水技巧，無論是用手指噴濺水花，或使用乾淨的筆刷滴水，都能產生相同效果。

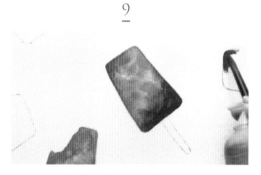

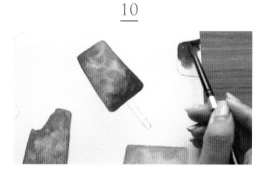

9 - 10｜冰棒④：運用永固紫和玫瑰兩色，以基礎 2 的技巧上色。

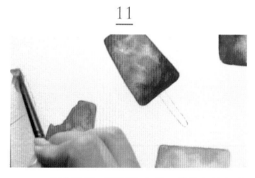

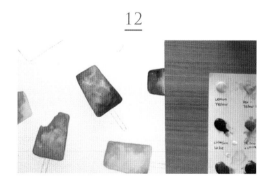

11 - 13｜冰棒⑤：運用孔雀藍、碧綠和普魯士藍，同樣以基礎 2 的技巧上色。

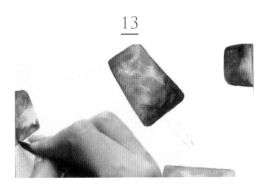

13

14

14 - 17 ｜冰棒⑥：按照生赭、焦赭、胡克綠、靛青的順序，以用基礎 2 的技巧依序上色。

15

16

17

18

用基礎 4 的技巧將生赭的部分抹去。先前提到，基礎 4 很適合用來抹去水分，在此則用來表現在明亮的部分，能有效營造出隱約的光源效果。

19 - 20 ｜冰棒⑦：用深群青上底色，再利用歐普拉和永固紫做出自然的漸層效果。

以土黃色替冰棒棍上色，再將顏色暈染開來。

使用白墨水點綴繁星，並稍微描繪冰棒上凸出的部分，加強立體感。

23 - 24 ｜將象牙黑加入大量水分後調出灰色，用以描繪陰影處。陰影部分的顏色要相同，所以使用前要確保有足夠的量可上色。畫陰影時要特別留意，讓冰棒棍呈現出浮在空中的感覺。替每支冰棒畫上陰影就大功告成了。

星空杯子蛋糕

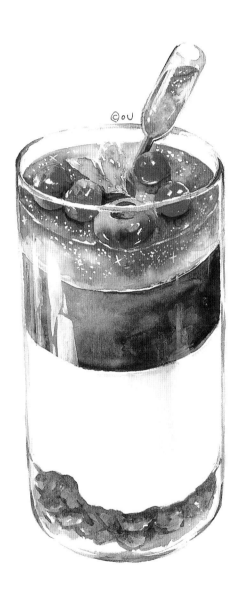

[朱紅 Vermilion + 永固紅 Permanent Red] = 嬌紅水果

[樹綠 Sap Green + 胡克綠 Hooker's Green + 橄欖綠 Olive Green] = 薄荷

歐普拉 Opera + 永固紫 Permanent Violet = 糖漿

[焦茶 Sepia + 靛青 Indigo + 永固紫 Permanent Violet] = 蛋糕第二層

[普魯士藍 Prussian Blue + 靛青 Indigo + 永固紫 Permanent Violet] = 藍莓

生赭 Raw Umber + 焦赭 Burnt Sienna + 焦茶 Sepia (陰影) = 餅乾底

[焦茶 (些許) Sepia + 靛青 (些許) Indigo + 白色 White] = 鮮奶油

掃描 QR 碼
全程教學立即看

25

1

準備好草圖。

2

2 - 4 ｜果實散發光澤的頂端部分預先留白，混合朱紅和永固紅後，以果實下半部為主上色，再往上稍微暈染出淡淡的顏色，如此就能營造出圓滾滾的感覺。接著，在每顆果實上重複相同動作。

3

4

5

混合樹綠、胡克綠和橄欖綠三色，在薄荷葉中央描繪長長的葉脈。

6

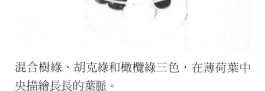

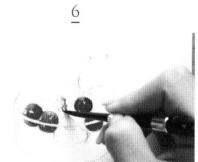

向外側暈染。

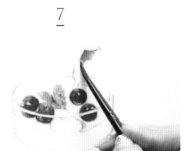

<center><u>7</u></center>

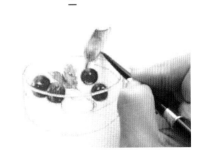

<center><u>8</u></center>

7 - 8 ｜以歐普拉色替裝有糖漿的裝飾上色。沾上顏料，用飽含水分的筆刷大片暈染開來。

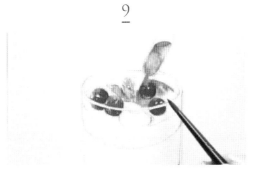

<center><u>9</u></center>

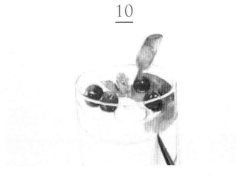

<center><u>10</u></center>

我們要把蛋糕的最上層打造成宇宙，請反覆7-8的上色過程。

10 - 11 ｜另外添加永固紫的色彩。將色層分界暈染開來，使它與先前上色的歐普拉和諧交融。

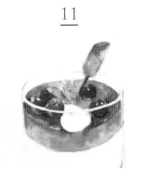

<center><u>11</u></center>

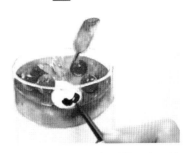

<center><u>12</u></center>

12 - 13 ｜將普魯士藍、靛青和永固紫混合，替藍莓的底部上色。接著以幾乎不含水分的筆刷暈開色彩，越往上方，顏色越淡。

13

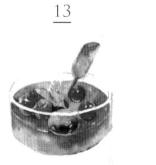

14

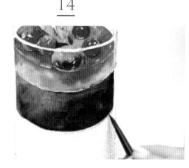

混合焦茶、靛青和永固紫，替蛋糕的第二層整體上色。右側可多上一點顏料，往左側移動時，顏色則稍淡一些。

15

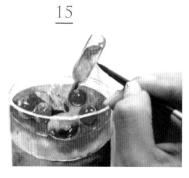

用黑色描繪裝飾物的輪廓。此時若使用太深的黑色，線條會很明顯，因此混入些許水分之後，打造出濃灰色。若手邊恰好沒有黑色，可適當混合焦茶和靛青後再上色。

16

使用相同顏色，替果實底部勾勒出陰影。

17

此外也替玻璃杯緣描繪陰影。由於玻璃會自由受光，因此陰影區段不會連續，同時要注意間隔要不規則哦！

18

18 - 19 │ 第三層是鮮奶油，可混合焦茶、靛青和白墨水，或混合黑、白兩色墨水，用淺灰色打造出分量感。上色時只需上右側，讓左側保持幾乎全白。

19

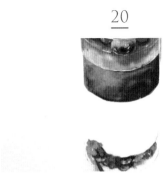

20

鮮奶油的底層則混合生赭、焦赭兩色，用以表現餅乾底。為表現碎餅乾層層堆疊的質感，以焦茶上色，並採反覆輕點的方式打造陰影。

利用陰影打造出分量感，讓碎餅乾底的樣貌更鮮明。

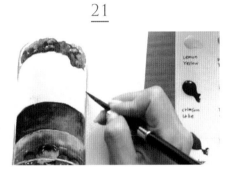

21

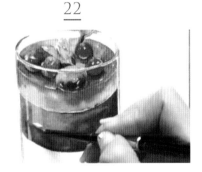

22

在玻璃杯周圍重複步驟 17 的過程。

以白墨水在杯子表面畫出直條狀。若是表現出光澤感，蛋糕就會看起來像是裝在玻璃杯裡頭。

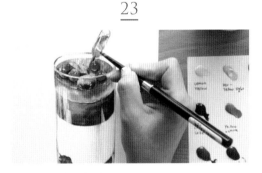

23

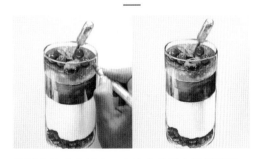

24

用白墨水點綴亮點。

使用白筆或白墨水，在宇宙色層上點綴繁星，作品就大功告成了！

手沖咖啡壺

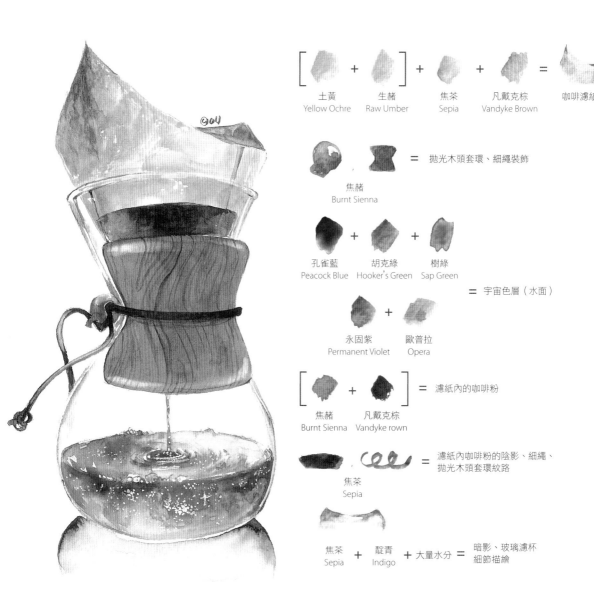

[土黃 Yellow Ochre + 生赭 Raw Umber] + 焦茶 Sepia + 凡戴克棕 Vandyke Brown = 咖啡濾紙

焦赭 Burnt Sienna = 拋光木頭套環、細繩裝飾

孔雀藍 Peacock Blue + 胡克綠 Hooker's Green + 樹綠 Sap Green

= 宇宙色層（水面）

永固紫 Permanent Violet + 歐普拉 Opera

[焦赭 Burnt Sienna + 凡戴克棕 Vandyke rown] = 濾紙內的咖啡粉

焦茶 Sepia = 濾紙內咖啡粉的陰影、細繩、拋光木頭套環紋路

焦茶 Sepia + 靛青 Indigo + 大量水分 = 暗影、玻璃濾杯細節描繪

掃描 QR 碼
全程教學立即看

1

混合生赭和土黃，替咖啡濾紙上色，此時要稍微濾去筆刷的水分，以表現出粗獷的質感。

2

因為濾紙放在玻璃內，因此最好在玻璃邊緣處留空白線條。將水彩筆洗淨，在衛生紙上擦兩、三次左右，用溼潤的筆刷掃過濾紙上色部分，將太過粗獷的部分稍微暈開。

3

用凡戴克棕替濾紙左側上色，打造出陰影，位於右側後方的濾紙部分也塗上深色。接著畫上細線，描繪出濾紙折疊的部分。

4

混合焦赭和凡戴克棕兩色，替濾紙內的咖啡上色。此時讓兩側顏色稍微暈染得淡一些。

5

用焦茶在中間部分塗上比步驟4要小的面積，再向兩側自然暈染開來。

6

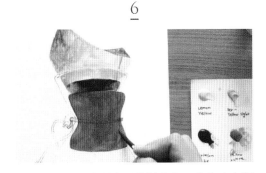

以焦赭替拋光木頭套環整體上色，先忽略中間細繩也無妨。

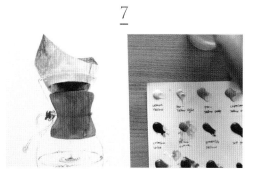
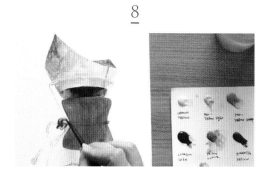

7 - 8｜同樣使用焦赭替細繩側邊的裝飾珠子上色。此時先從下方開始上色，再逐漸往上暈染，表現出立體感。

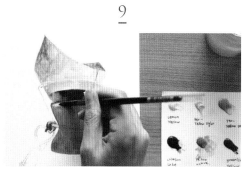
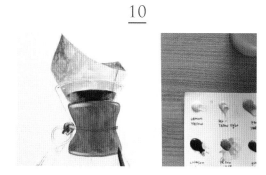

9 - 10｜用基礎4的技巧將套環邊緣處的顏色抹去，請從外側往內側抹。

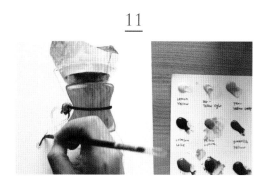
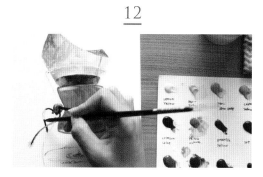

11 - 13｜以焦茶替整條細繩上色。請從兩側開始上色，再往中間暈染開來。

13

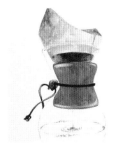

14

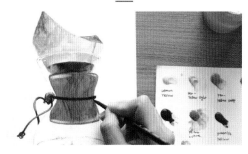

將焦茶與水混合，調出較淡的顏色，描繪出宛如將數字 3 拉長般的木頭紋路。此時紋路之間的間隔要呈不規則狀，看起來才自然哦！

15

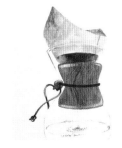

在間隔大的部分畫上 U 型紋路，同時想像自己在畫年輪，也畫上紋路相連的部分。若讓一、兩條紋路顏色較深且粗厚，可使木頭紋路更栩栩如生。

16

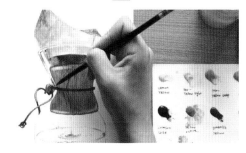

以焦茶描摹玻璃瓶的輪廓。玻璃瓶的上半部較窄，因此請輕輕畫上幾筆，再反覆使用暈染技巧。

17

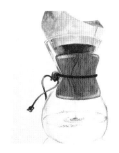

替圓圓的玻璃瓶底部邊緣上色，畫上粗線條。把洗淨的水彩筆在衛生紙上擦一、兩次，以略含水分的狀態將線條往內側暈染，使顏料擴散開來。

18

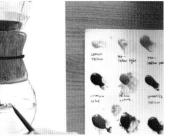

以孔雀藍替水面紋路上色，再大片塗抹開來。請替整個水面上色。

19

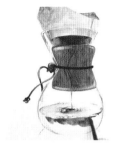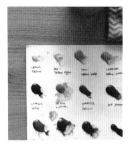

先混合胡克綠和樹綠，上色之後，再次使用孔雀藍大片上色並塗抹開來。

20

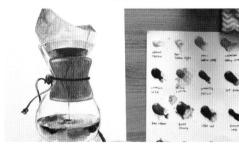

以永固紫替兩側和左上角塗上深色，同樣將色層分界暈染開來，和先前的顏色和諧交融。

21

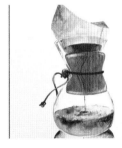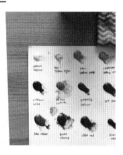

讓歐普拉的顏色穿插其中，增添視覺上的趣味感。之後，用黑色替玻璃瓶下方陰影上色，先將兩側塗黑之後，再往中間暈染。若手邊沒有黑色，可混合等量的焦茶和靛青，調成黑色。

22

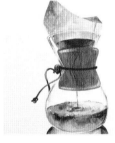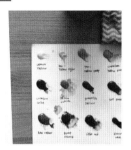

將孔雀藍混合大量水分，快速替陰影處上色。增添藍色系的色彩後，能使玻璃瓶更具透明感。

23

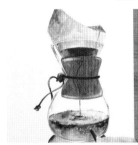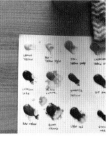

點綴繁星，作品就完成了。

{ 星空冰淇淋 }

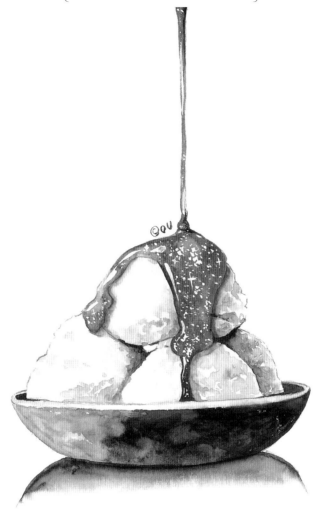

掃描 QR 碼
全程教學立即看

[○ +] =

白色　　土黃
White　Yellow Ochre

冰淇淋
淺色處

[] =

焦赭　　焦茶
Burnt Sienna　Sepia

冰淇淋
深色處

 =

焦茶　　　盤子
Sepia

 + + + = 宇宙色層（糖漿）

永固深黃　　歐普拉　　焦赭　　　永固紫
Permanent　　Opera　　Burnt　　Permanent Violet
Yellow Deep　　　　　Sienna

35

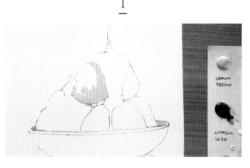

1

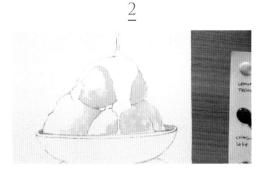

2

混合白墨水和土黃，替冰淇淋的右側和底部塗上淡淡的米色。

將四球冰淇淋全部上色後，將色層分界暈染開來，此時用輕點的方式也不錯。

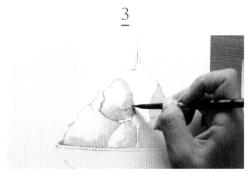

3

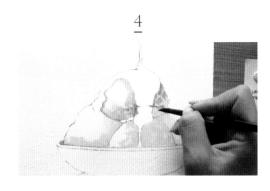

4

3-10 │ 混合焦赭和焦茶兩色，替冰淇淋的暗處上色。上色時請以輕點的方式，同時注意避免將步驟 1 的顏色蓋掉太多。

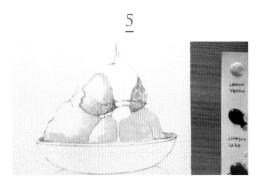

5

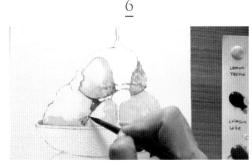

6

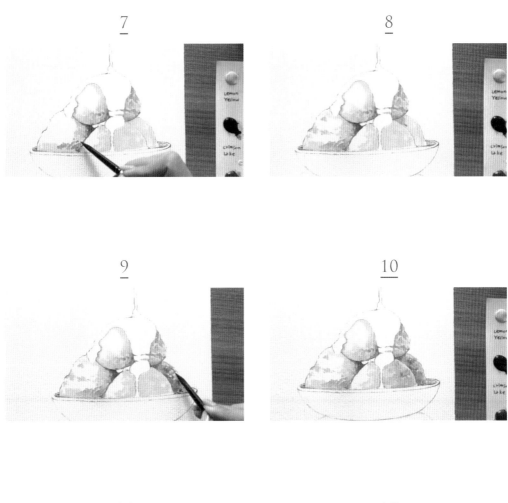

7

8

9

10

11

12

11 - 12 │ 在原先的顏色基礎上增加焦茶顏料的
量，使顏色變深，替冰淇淋相連的最暗處上色。
同樣採輕點的方式，將它們稍微暈開。

13 - 14 ｜ 混合永固深黃和歐普拉，替從上方滴落的糖漿上色。把糖漿同樣想成圓柱狀，上色時替左側留下空白細縫，如此就能營造出光澤感。

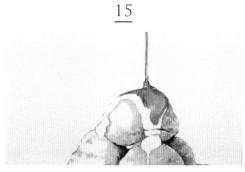

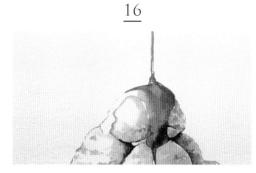

同樣替淋上糖漿的部分上色。先用步驟 13 的顏色上色後，再單獨以歐普拉將它們衛接起來。

16 - 17 ｜ 記得不時將色層分界暈染開來，好讓顏色能夠和諧交融。接著，請替糖漿添加永固紫的色彩。

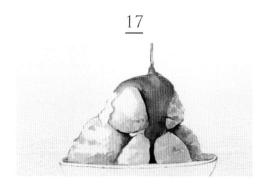

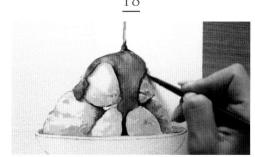

混合焦赭和焦茶兩色，用以表現糖漿右側的陰影。糖漿為黏稠液體，會有些微的厚度，也因此衍生出陰影。

19

同樣以焦茶替上方糖漿最右側上色，打造深色陰影。

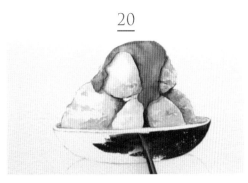

20

使用焦茶，從盤子的右側開始上色。請讓筆刷留下些微水分，用乾筆技巧上色。

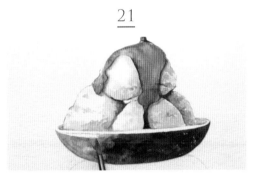

21

將步驟 20 的色層分界暈染開來，將盤子左側填滿，並增添盤子整體的立體感。

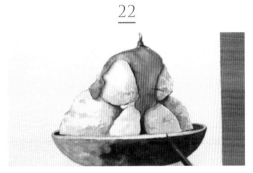

22

以焦茶替盤子兩邊的內側上色，厚度的部分則用淺色的焦茶快速掃過。

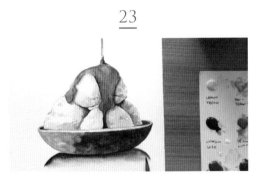

23

請用黑色或焦茶加靛青來表現盤子下方的陰影。

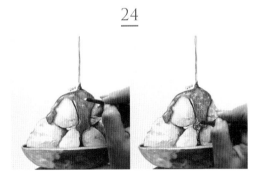

24

使用白墨水或白色筆，替糖漿點綴上繁星，作品就大功告成了！

｛披薩｝

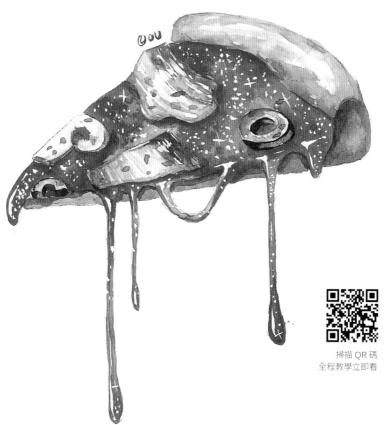

掃描 QR 碼
全程教學立即看

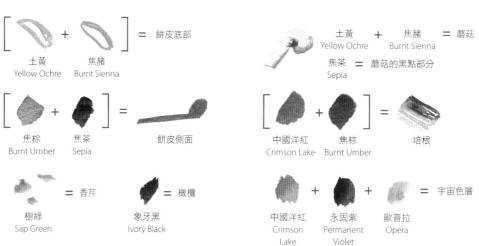

土黃
Yellow Ochre ＋ 焦赭
Burnt Sienna ＝ 餅皮底部

土黃 ＋ 焦赭 ＝ 蘑菇
Yellow Ochre Burnt Sienna

焦茶 ＝ 蘑菇的黑點部分
Sepia

焦棕
Burnt Umber ＋ 焦茶
Sepia ＝ 餅皮側面

中國洋紅 ＋ 焦棕 ＝ 培根
Crimson Lake Burnt Umber

樹綠
Sap Green ＝ 香芹

象牙黑
Ivory Black ＝ 橄欖

中國洋紅 ＋ 永固紫 ＋ 歐普拉 ＝ 宇宙色層
Crimson Permanent Opera
Lake Violet

40

1

混合土黃和焦赭兩色，替披薩餅皮邊緣上色。
上色時，請將中間部分留白。

2

用水暈染中間留白處，畫出淡色。

3

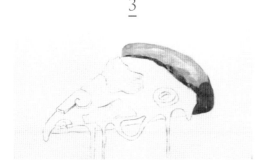

混合焦棕和些許焦茶，替餅皮陰影和右側厚度
的部分上色。

4

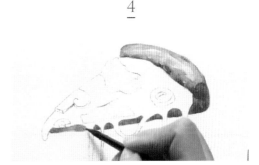

避開起司流淌的部分，以深色將剩下的餅皮部
分上色。

5

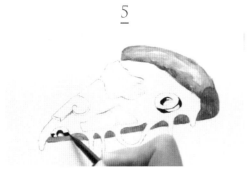

以象牙黑替橄欖上色。橄欖是圓柱狀，為打造
出立體感，不要將整個切片上色，記得預留一
些暈染的空間。

6

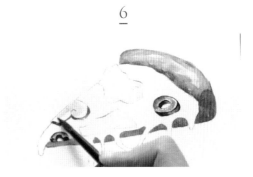

沾水把橄欖的顏色暈染開來，將顏色填滿。接
著混合焦赭和土黃，替蘑菇深色部分上色，然
後加水調出淡色，替蘑菇的表面上色。

7

沾取焦茶，點在蘑菇顏色最深的部分，再將它稍微暈染開來。接著混合中國洋紅和焦棕，調出培根的顏色，替培根最上面的部分上色。

8

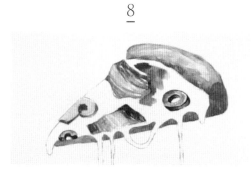

8-9 ｜ 同樣替培根的下半部上色後，暈染中間部分。此時畫出一條條直線，描摹出培根的紋路，接著用中國洋紅、永固紫和歐普拉替起司部分上色。

9

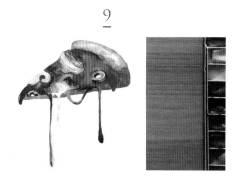

10

將象牙黑與水混合，調出灰色，稍微勾勒出起司底部的陰影。

11

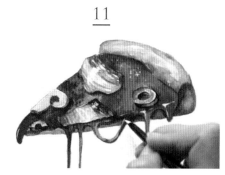

以白墨水來表現起司流淌時的光澤感，並點綴上繁星。

12

作品大功告成了。

{ 鳳梨 }

● 此圖使用韓國美捷樂（Mijello）顏料。

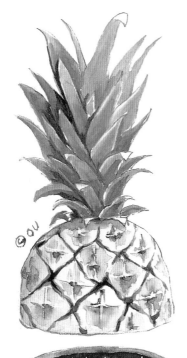

@ou

檸檬黃 Lemon Yellow	＝	鳳梨表皮	土黃 No.2 Yellow Ochre No.2	＝ 鳳梨表皮 陰影

Van Dyke Brown 凡戴克棕	＝	表皮厚度

Bamboo Green 竹綠	＝ 描繪鳳梨 表皮紋路	Van Dyke Brown 凡戴克棕	＝ 表皮中間 陰影

Van Dyke Brown 凡戴克棕	＝	描繪鳳梨表皮紋路

$$\left[\begin{array}{ccc}\text{竹綠} \\ \text{Bamboo} \\ \text{Green}\end{array} + \begin{array}{c}\text{白色} \\ \text{White}\end{array} + \begin{array}{c}\text{象牙黑} \\ \text{Ivory} \\ \text{Black}\end{array}\right] = \text{鳳梨尖葉}$$

● 添加些許象牙黑，即為葉片陰影

深群青 Ultramarine Deep	＋	竹綠 Bamboo Green	＋	紫藍 Violet Lake	＝ 上層宇宙色層

陰丹酮藍 Indanthrone Blue	＋	紫藍 Violet Lake	＋	歐普拉 Opera	＝ 下層宇宙色層

掃描 QR 碼
全程教學立即看

● 可用SWC/PWC替代的顏色　·竹綠Bamboo Green → 碧綠Viridian Hue　·紫藍Violet Lake → 永固紫Permanent Violet + 玫瑰紅Rose Madder
·陰丹酮藍Indanthrone Blue → 深群青Ultramarine Deep + 永固紫Permanent Violet

<table>
<tr>
<td>

1

以檸檬黃替鳳梨表皮上色。

</td>
<td>

2

以土黃替左側加上陰影後，往右側暈染，營造出立體感。

</td>
</tr>
<tr>
<td>

3

以凡戴克棕來表現表皮的厚度。

</td>
<td>

4

4 - 6 ｜替鳳梨的果肉上色。上層先以深群青上色，再添加竹綠和紫藍的色彩，打造出自然漸層。下層則先使用陰丹酮藍，再添加紫藍和歐普拉，讓各色和諧交融。

</td>
</tr>
<tr>
<td>

5

</td>
<td>

6

</td>
</tr>
</table>

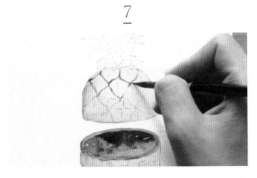

7

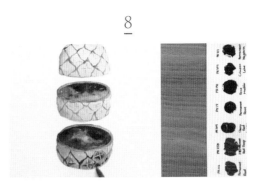

8

以竹綠描摹鳳梨表皮紋路,畫出略呈菱形的溝痕,並將稜形相交處稍微畫厚一些。

8 - 9 | 腦海中預先勾勒出菱形內的十字,接著以凡戴克棕替十字架外側上色,並往外稍微暈開。

9

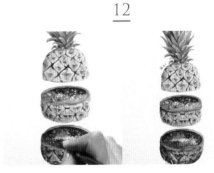

10

混合竹綠、白墨水、少量象牙黑,替鳳梨尖葉上色。若將全部塗滿,可能會難以掌握葉片形狀,因此塗葉片底色時稍微替邊緣留白。

11

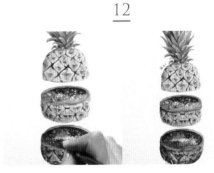

12

將步驟 10 的顏色添加些許象牙黑,調出深色。利用此色替葉片縫隙的暗處上色,並往上方暈染開來。此時也可利用象牙黑,替左側的幾片葉片打造明顯陰影。

在宇宙內點綴繁星,完成作品。

｛ 雞蛋 ｝

● 此圖使用新韓透明水彩

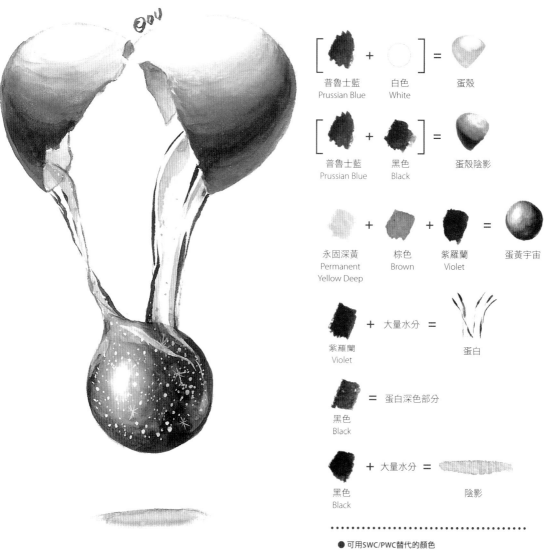

[普魯士藍 Prussian Blue + 白色 White] = 蛋殼

[普魯士藍 Prussian Blue + 黑色 Black] = 蛋殼陰影

永固深黃 Permanent Yellow Deep + 棕色 Brown + 紫羅蘭 Violet = 蛋黃宇宙

紫羅蘭 Violet + 大量水分 = 蛋白

黑色 Black = 蛋白深色部分

黑色 Black + 大量水分 = 陰影

● 可用SWC/PWC替代的顏色
棕色Brown → 焦赭Burnt Sienna

掃描 QR 碼
全程教學立即看

1

將白墨水混合些許普魯士藍，替蛋殼中間區塊上色，並在蛋殼上方留下橢圓形的光源。

2

做出漸層效果，避免留下顏料痕跡。

3

替步驟1的顏色添加些許普魯士藍，調出深色，替蛋殼剩下的部分上色。

4

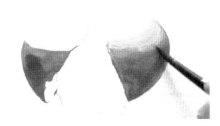

將色層分界暈染開來。因為底色使用了白色，所以暈染分界時必須輕輕揉壓水彩筆。若是太過用力，可能會把顏色抹掉。

5

6

5-6｜將步驟3的顏色添加些許黑色後，替底部上色。不過蛋殼的最下方要稍微預留空間，因為在光線反射下，此部分會顯現出較明亮的顏色。請將上、下色層分界的部份暈染開來。

7

將黑色混合大量水分，調出淡色後，替蛋殼的
內側上色。

8

運用黑色描繪細線。此為蛋白部分，但因為呈
透明色，不需要漸層效果，而是做出明暗對比。

9

將黑色混合大量水分，替蛋白大片上色。此時
筆刷順著蛋液流淌的方向畫出長弧形。

10

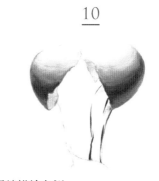

使用黑線描繪右側。

11

同樣使用步驟 8-10 的方法來表現左側往下流淌
的蛋白。

12

將黑色混合少量水分，用淡黑色替上方的蛋殼
內側上色，做出漸層效果。

13

預留蛋黃的光源處，以永固深黃畫出橢圓狀。

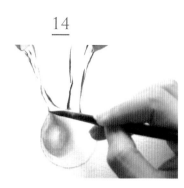

14

內、外做出漸層效果。

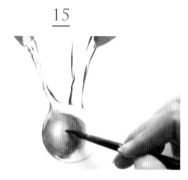

15

以棕色做中間色調，同樣畫出漸層，和永固深黃自然融合。

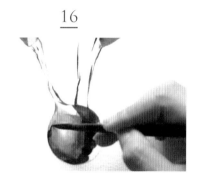

16

用紫羅蘭填補大部分的蛋黃面積。

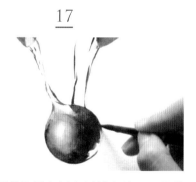

17

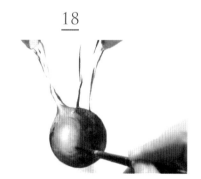

18

17-19｜蛋黃的最右側會反射光線，因此請以棕色上色。將紫羅蘭混合大量水分後，在蛋白明亮處各抹一次，使其隱約透出紫羅蘭色的感覺。

19

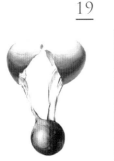

20

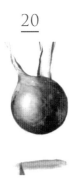

用黑色替紫羅蘭的部分添加陰影。將黑色混合大量水分，在下方描繪出暗影。

21

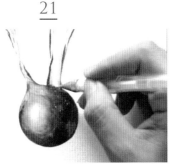

22

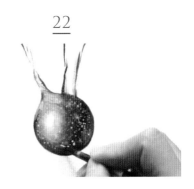

21 - 22 ｜點綴繁星。

23

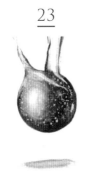

24

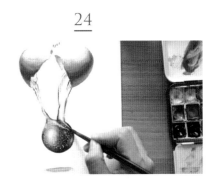

23 - 24 ｜用白墨水來描繪蛋黃上半部與蛋白的相交處，並將顏料稍微暈開。作品完成了！

令人沉醉的宇宙
Wonderful Universe

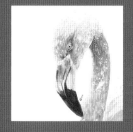 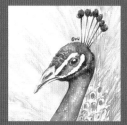 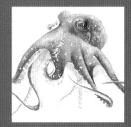 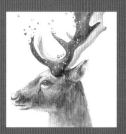

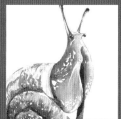 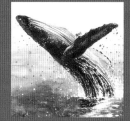 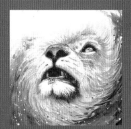

紅鶴

● 此圖使用Holbein好賓專家級顏料

永固淺黃 Permanent Yellow Light ＝ 眼睛

眼睛周圍 Burnt Umber ＝ 焦棕

焦茶 Sepia ＝ 瞳孔和眼頭

歐普拉 Opera ＋ 貝殼粉 Shell Pink ＋ 鎘紅紫 Cadmium Red Purple ＝ 紅鶴的身體

焦茶 Sepia ＝ 身體陰影處

象牙黑 Ivory Black ＝ 鳥喙描寫

永固黃橘 Permanent Yellow Orange ＋ 鎘紅紫 Cadmium Red Purple ＝ 頸項

歐普拉 Opera ＋ [貝殼粉 Shell Pink ＋ 鎘紅紫 Cadmium Red Purple] ＝ 鳥喙中間色彩

焦茶 Sepia ＋ 永固黃橘 Permanent Yellow Orange

● 可用SWC/PWC替代的顏色
鎘紅紫 Cadmium Red Purple →
永固紅 Permanent Red

掃描 QR 碼
全程教學立即看

1

以永固淺黃替眼睛上色。最上端留下亮點處，
打造出眼睛的立體感。

2

以焦棕在眼睛畫上細線，做出漸層效果。此時
筆刷必須幾乎沒有水分，以避免大片擴散，打
造出隱約的暈染效果。等顏料變乾到一定程
度，再以焦茶替眼白上稍微深一點的顏色，同
時也替瞳孔上色。

3

混合歐普拉、貝殼粉和鎘紅紫，替眼睛周圍上
色，並將顏色暈染開來。

4

看好羽毛紋路的方向，以相同顏色畫上短短的
羽毛。只要想著從頭部前側往後側上色即可。
此時請運用筆刷幾乎不含水分的乾筆技巧。

5

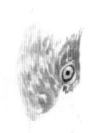

將步驟4塗上的顏色暈染開來，並將頭部前側
填滿。暈染色彩時，必須使用幾乎不含水分的
乾淨水彩筆，並使用與步驟4相同的方法暈染。
揉壓時不需刻意描繪，以避免顏色暈開。

6

同樣從眼睛周圍暈染到眼睛下方。

使用些許焦茶，描摹眼睛周圍。加上陰影後，使它更顯活靈活現。

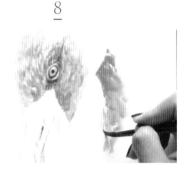

混合永固黃橘和鎘紅紫兩色，替頸項上色，並往下慢慢暈染開來。接著添加永固黃橘的色彩，打造出自然的漸層效果。

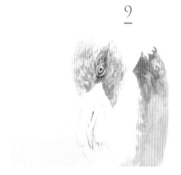

將步驟 3 的顏色混合大量水分，替其餘的頸項部分上色。

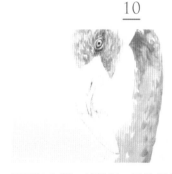

運用比步驟 9 稍微深一點的顏色來描摹羽毛。請將頸項的羽毛描摹得比頭部的羽毛稍大、蓬亂一些。

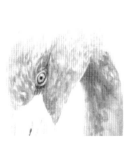

沾取一點水，用調得更淡的顏色替紅鶴的頭部與頸項相連處上色。

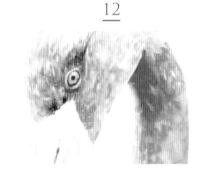

以象牙黑稍微加深眼睛周圍的顏色。

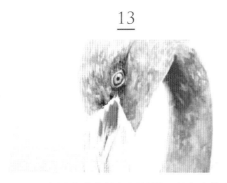

13

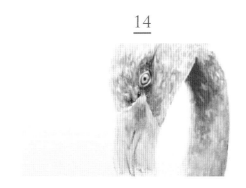

14

13 - 14｜混合歐普拉和貝殼粉，替鳥喙的中間部分上色，接著大片抹開。

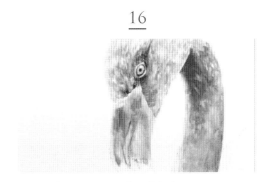

15

16

以鎘紅紫替鳥喙前側上色後，將色彩暈染開來。

在其間穿插添加永固黃橘的顏色。

17

18

使用象牙黑替鳥喙剩下的部分上色。

18 - 19｜描摹和銀色鳥喙相連的嘴巴和鼻子。鼻子上有兩條黑線，但只需用乾淨的筆刷掃過其中一條，再將它稍微暈染開來。

19

20

20 - 21 │ 混合歐普拉和貝殼粉，替身體上色。
此時請畫出如笑臉或山稜線之類的曲線。重點
在於下筆時放掉力氣，有如隨意揮毫般，再用
水暈染開來，使色彩若有似無、隱隱約約。越
往上走，顏色越淡。

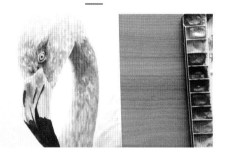

21

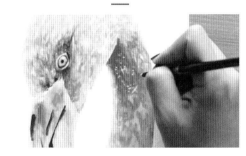

22

最後，以白墨水替紅鶴的頸項點綴繁星，作品
就大功告成了！

{ 孔雀 }

● 此圖使用Holbein好賓專家級顏料

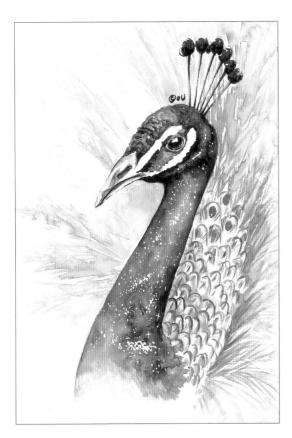

 + 大量水分 =

焦棕
Burnt Umber

眼珠周圍、尾巴紋路

 + 些許水分 = 眼睛周圍

海洋藍
Marine Blue

永固深黃 + 白色 = 眼睛周圍
Permanent White
Yellow Deep

[+] = 眼珠、頭頂裝飾陰影部分

焦茶 靛青
Sepia Indigo

[+] + 大量水分 = 鳥喙

Sepia Indigo
焦茶 靛青

 深群青 = 頭頂裝飾
Ultramarine Deep

[+] = 尾巴羽毛

海洋藍 胡克綠
Marine Blue Hooker's Green

 + = 身體宇宙色層

酞菁藍紅陰影 鈷藍
Phthalo Blue Cobalt Blue
Red Shade

 = 身體下方

永固紫
Permanent
Violet

[+] = 身體後方

永固深黃 焦棕
Permanent Burnt
Yellow Deep Umber

掃描 QR 碼
全程教學立即看

● 替代顏色 ·海洋藍Marine Blue → 胡克綠Hooker's Green + 孔雀藍
Peacock Blue
·酞菁藍紅陰影Phthalo Blue Red Shade → 蔚藍Cerulean Blue

1

預留半圓形的空白，混合焦茶和靛青後，替眼珠上色。往上暈染，顏色越淡。

2

將焦棕混合大量水分，調出淡色，因為鳥禽類有薄薄的眼皮，因此替眼睛周圍畫上眼線。

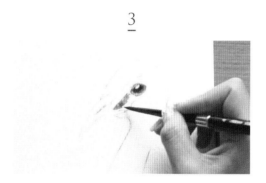

3

3 - 5 ｜以海洋藍渲染眼睛前、後側。

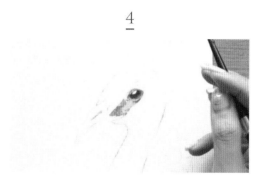

4

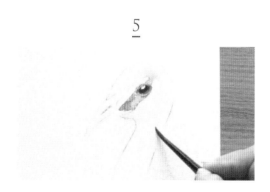

5

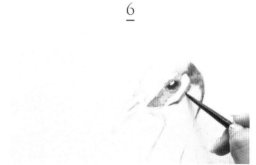

6

6 - 11 ｜混合酞菁藍紅陰影和鈷藍兩色，將顏色自然渲染開來，又能互相交融。請替整個頭部和頸項上色。

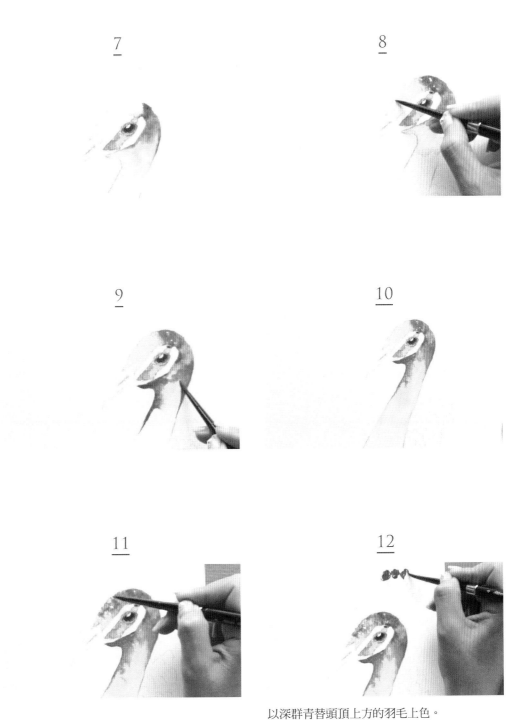

<u>7</u>

<u>8</u>

<u>9</u>

<u>10</u>

<u>11</u>

<u>12</u>

以深群青替頭頂上方的羽毛上色。

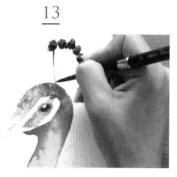

13

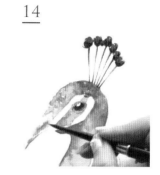

14

以靛青替相連處上色。此時若將中間部分稍微畫細一點，整體看起來會更細緻。

14 - 15 ｜用靛青混合焦茶調出淡色，替鳥喙上色。

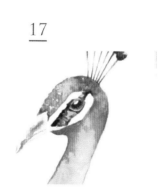

15

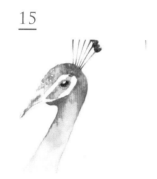

16

16 - 17 ｜以靛青替頭部深色部分上色，做出漸層效果，使色彩自然延續。

17

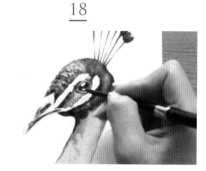

18

用相同顏色，大膽地替整體深色的部分上色，勾勒出整個頭部的量感。

19

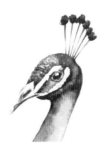

20

19‧20 │ 若是覺得有色彩不足的地方，可使用深群青再塗一層，並避免留下筆刷痕跡，做出自然漸層效果。接著，採用相同方法添加永固紫的色彩。

21

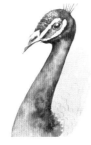

以永固深黃替接近身體的羽毛部分上色。

22

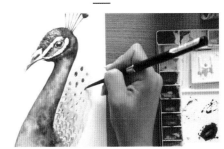

22‧23 │ 混合海洋藍和胡克綠後畫出扇形，接著混合永固深黃和焦棕，畫出圓形裝飾。

23

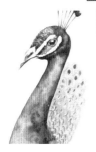

24

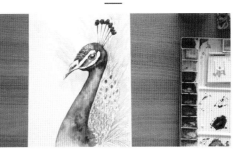

混合海洋藍和胡克綠後，替整體羽毛畫上淡淡色彩。畫羽毛時，可以畫出一條條線，也可以以按壓筆刷的方式來描繪，形狀稍微破碎也無妨。

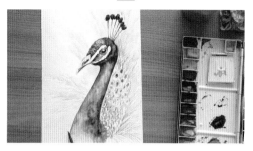

請以孔雀為中心,描繪出扇形羽毛。想成羽毛是從八點鐘往四點鐘的方向開展的話,就會比較容易。

使用白墨水或白筆,替孔雀的身軀點綴繁星,宇宙就大功告成了!

｛ 夢幻八爪章魚 ｝

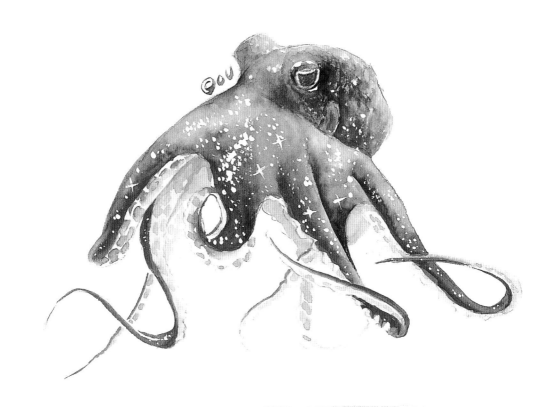

掃描 QR 碼
全程教學立即看

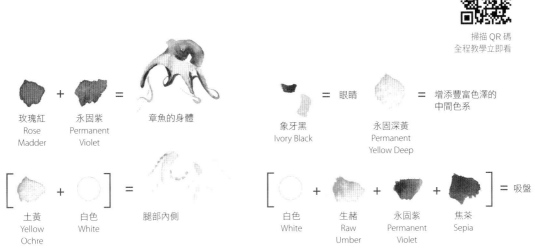

玫瑰紅
Rose
Madder

永固紫
Permanent
Violet

= 章魚的身體

象牙黑
Ivory Black

= 眼睛

永固深黃
Permanent
Yellow Deep

= 增添豐富色澤的
中間色系

[土黃
Yellow
Ochre

+ 白色
White]

= 腿部內側

[白色
White

+ 生赭
Raw
Umber

+ 永固紫
Permanent
Violet

+ 焦茶
Sepia]

= 吸盤

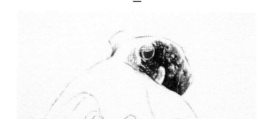

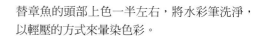

1

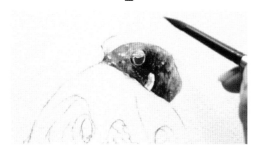

混合玫瑰紅和永固紫,替眼睛側邊上色。此時
請使用幾乎不含水分的筆刷與乾筆技巧。

2

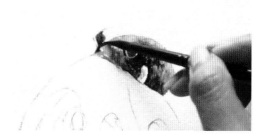

替章魚的頭部上色一半左右,將水彩筆洗淨,
以輕壓的方式來暈染色彩。

3

將分量多一點的玫瑰紅和永固紫混合,用相同
方法替前側上色。整體上,眼睛周圍顏色較暗,
越往兩側顏色越淡。

4

4-5 │ 替另一邊的眼睛加上陰影。從左側開始
上色,然後往右側做出漸層效果,而右眼前側
部分也加深一點顏色。

5

6

以永固深黃替章魚的臉頰上色。

7

以永固深黃替右側腿部之間的耙狀部分上色。

8

預留些許空白，左側以相同顏色上色。

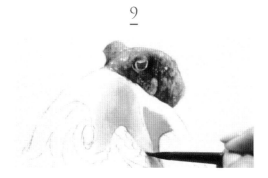

9

請將步驟 8 的上色部分往兩側自然暈染開來。

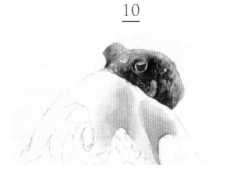

10

同樣將步驟 7 上色部分的上方自然暈染開來。

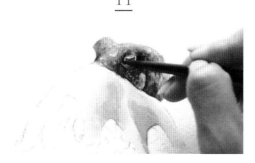

11

以永固深黃輕點眼睛周圍，增添色彩豐富性。

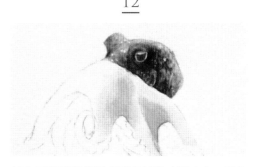

12

以永固紫稍微替臉頰黃色紋路中間上色，並往周圍自然暈染開來。

13

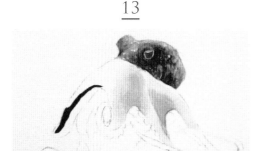

以永固紫替最左側的腿上色，畫出長長的線條。

14

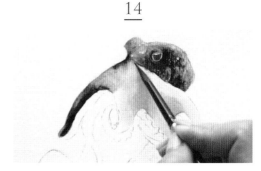

往頭部大片暈染開來。

15

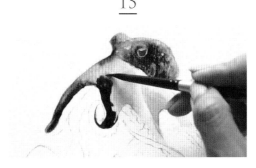

第二條腿則用永固紫上色，直到永固深黃暈染的部分為止。接著將兩色相連處暈染開來，若兩色未能自然融合，就加一點玫瑰紅來調和。

16

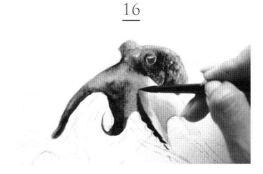

第三條腿的左側同樣以永固紫上色。

17

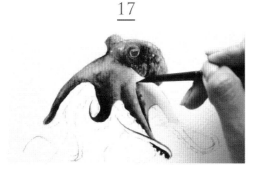

將步驟 16 的上色部分往右暈染開來。腿部後側也同樣以永固紫上色，打造出陰影。

18

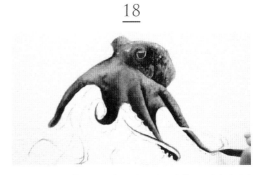

將永固紫的色彩暈染開來，但要小心避免永固深黃的顏色消失不見。接著，同樣以永固紫替最右邊的腿部左側上色，再往右暈染開來。

19

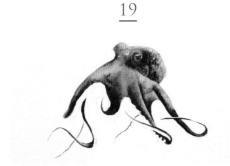

請替每條腿的尾端和較薄的部分上色。

20

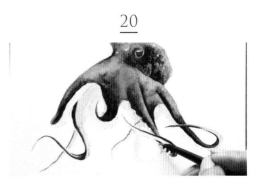

將白墨水、土黃和些許焦茶混合，調出明亮米白色後，替腿部內側上色。

21

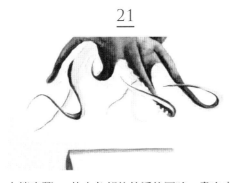

在等步驟 20 的上色部位乾透的同時，畫出章魚的影子。將象牙黑或焦茶 + 靛青並混合大量水分，調出灰色之後，在下方畫出一條線。

22

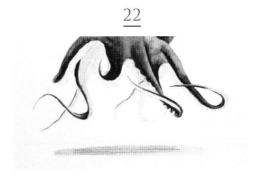

等步驟 21 稍微變乾時，快速將邊緣暈開。

23

混合生赭和焦茶後，開始描繪吸盤的部分。若將每一條腿都畫上吸盤，看起來可能會有些嚇人，因此只要點出重點，用略長的橢圓形來表現吸盤即可。這時要混合大量水分，使用淡色來描繪。

24

紫色腿部正下方的內側不必畫吸盤，只要按壓出深色陰影即可。越往腿部下方，點出的吸盤越小。之後，在章魚身體上點綴繁星就大功告成了！

宇宙鹿角

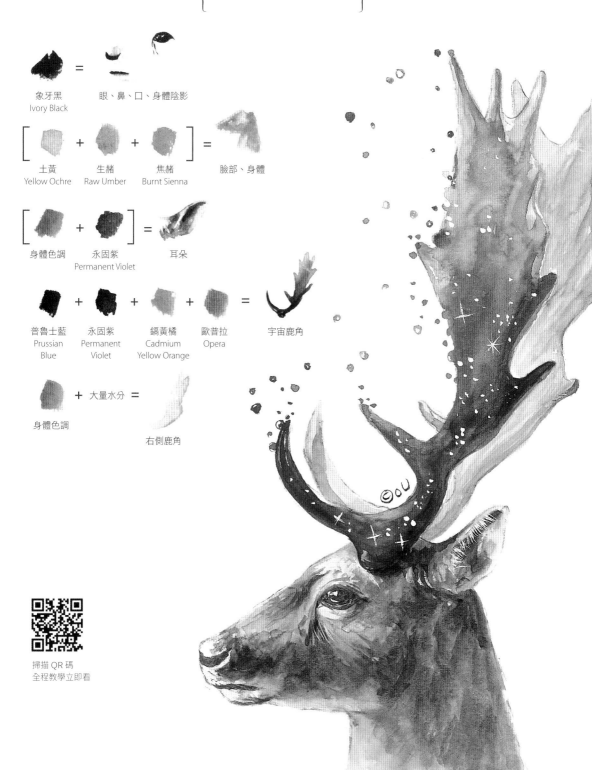

象牙黑
Ivory Black
= 眼、鼻、口、身體陰影

[土黃 + 生赭 + 焦赭] = 臉部、身體
Yellow Ochre　Raw Umber　Burnt Sienna

[身體色調 + 永固紫] = 耳朵
　　　　　Permanent Violet

普魯士藍 + 永固紫 + 鎘黃橘 + 歐普拉 = 宇宙鹿角
Prussian　Permanent　Cadmium　Opera
Blue　Violet　Yellow Orange

身體色調 + 大量水分 = 右側鹿角

掃描 QR 碼
全程教學立即看

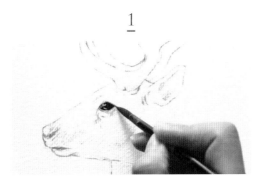

1

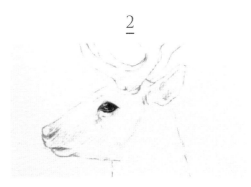

2

預留亮點處，以象牙黑替鹿眼上色。

描繪出眼睛下方的眼線。

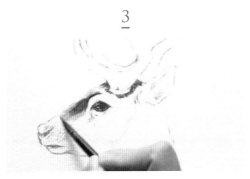

3

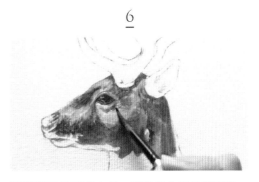

4

混合土黃、生赭和焦赭，替鹿的頭部上色，並
將顏色暈染開來，但鹿角的下方和上眼皮部分
要留白。

眼睛下方的臥蠶部位留白，從眼睛前側開始往
下著色。此時使用乾筆技巧為佳。

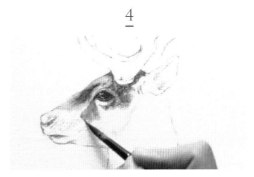

5

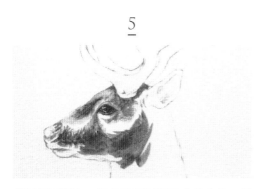

6

嘴巴周圍留白，從鼻子周圍開始大片上色，直
到下巴。

同樣替耳朵下方上色。將色層分界暈染開來，
同時替穿插留白的部分塗上淡色。

●步驟 3～6 均為相同顏色。先上深色後，再用水
　量染開來，顏色就會依據濃度而有不同變化。

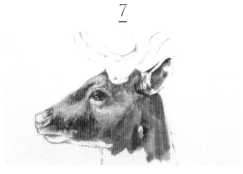

7

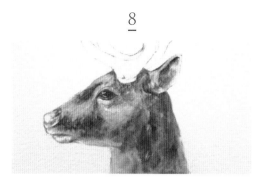

8

將步驟 3 的顏色添加些許永固紫後，替耳朵上色。先替耳朵內側的暗處上色後，再往外側暈染開來。

以步驟 3 的顏色替頸項和嘴巴周圍上色。請以淡色替頸項內側、從臉蛋延續到頸項的部分著色，打造出立體感。

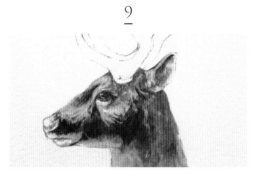

9

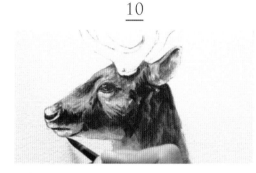

10

9 - 11 ｜以步驟 7 的顏色來描繪臉蛋最暗的部分。此時筆刷上的顏料比水分更多，因此色調會顯得濃厚。請同樣替鹿角的周圍和耳朵下方加上陰影，以象牙黑替鼻頭下方和嘴巴上色，並將剛才深色部分的色層分界暈染開來。

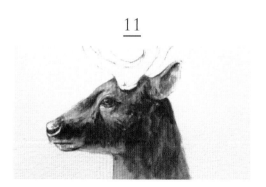

11

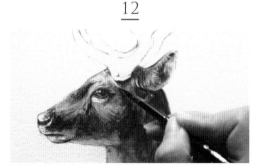

12

以白墨水替額頭明亮處上色，接著在耳朵內側往上描繪出白色細毛。

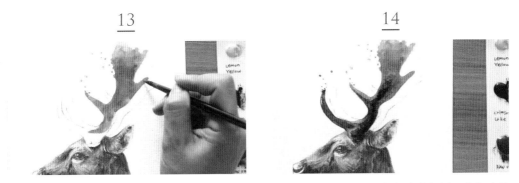

13 - 16 │ 運用永固深黃、歐普拉、永固紫和普魯士藍四色，表現出前側鹿角的宇宙色層。上色時請以畫圈的方式轉動筆刷。接著，為了讓鹿角的色彩看起來像是飛濺至空中，在鹿角旁和左側背景輕輕畫上不同顏色的小圓點。

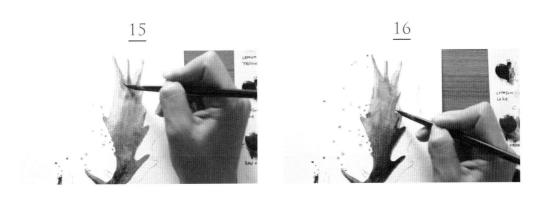

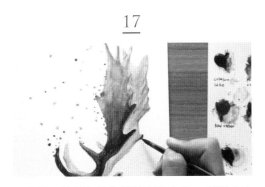

以步驟 3 的顏色替後側的鹿角上色。需要大片渲染的部分，請混入大量水分後，暈染出淡色。

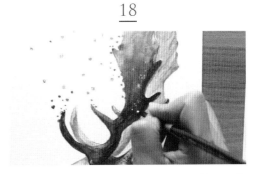

以白墨水替用來表現宇宙的鹿角點綴繁星，作品就完成了。

{ 蝸牛 }

 = 蝸牛身體

深群青　　鈷藍
Ultramarine Deep　Cobalt Blue

 = 身體亮處部分

碧綠　　孔雀藍
Viridian Hue　Peacock Blue

 = 樹枝

焦棕　　焦赭　　凡戴克棕
Burnt Umber　Burnt Sienna　Vandyke rown

 = 身體的陰影

靛青
Indigo

=

檸檬黃　　蝸牛殼最外側
Lemon Yellow

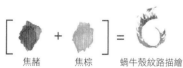 = 蝸牛殼紋路描繪

焦赭　　焦棕
Burnt Sienna　Burnt Umber

 = 蝸牛殼紋路描摹

焦赭　　永固紫
Burnt Sienna　Burnt Umber

 = 從蝸牛殼最三層開始，最內側的部分

永固紫
Permanent Violet

 = 蝸牛殼最暗的部分

靛青
Indigo

掃描 QR 碼
全程教學立即看

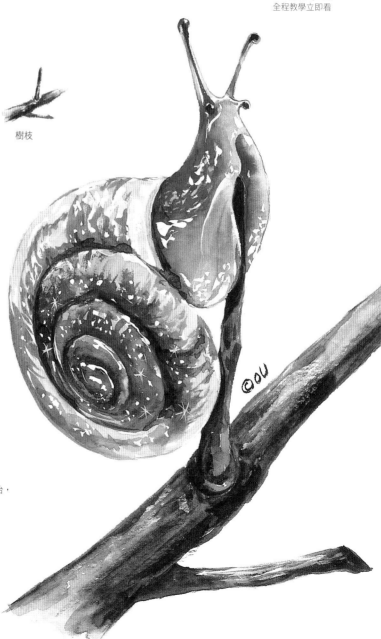

©ou

1

混合深群青和鈷藍兩色，從眼睛開始描繪。因為蝸牛整體會呈現半透明的質感，所以上色時在各個角落留白。

2

替身體上色時，預留渾圓的空白處。

3

4

3-4｜將顏料往下自然暈染開來，接著替另外一隻眼睛上色。

5

6

5-7｜先替與樹枝接觸的右側身體上較深的顏色，接著往右暈染開來。再將顏色彩稍微抹開來，確認整體顏色不會太淡。

7

8

蝸牛的雙眼和下方的突起部分是呈半透明的球狀，上色時請預留受光後會透出白光的部分，如此一來就會有立體感，也能表現出閃閃發光的感覺。請將這幾個小地方畫成圓圓的樣子，不要有尖尖的稜角。

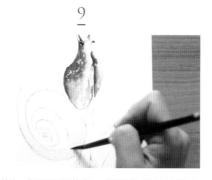

9

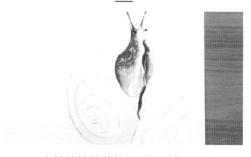

10

以檸檬黃加水調出淡黃色，替蝸牛殼最外圈上色，然後往內側暈染出更淡的顏色。

10 - 16 | 等待檸檬黃的顏料乾透的同時，混合焦棕、焦赭和凡戴克棕，替樹枝上色。邊緣部分畫上深色，再往中間暈染成淡色，表現出暈感。此時若使用乾筆技巧，就能表現樹枝紋路粗獷的感覺。

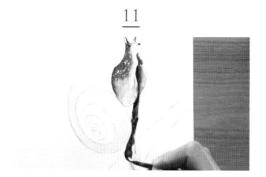

11

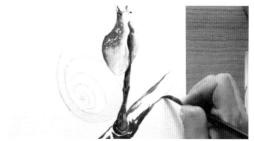

12

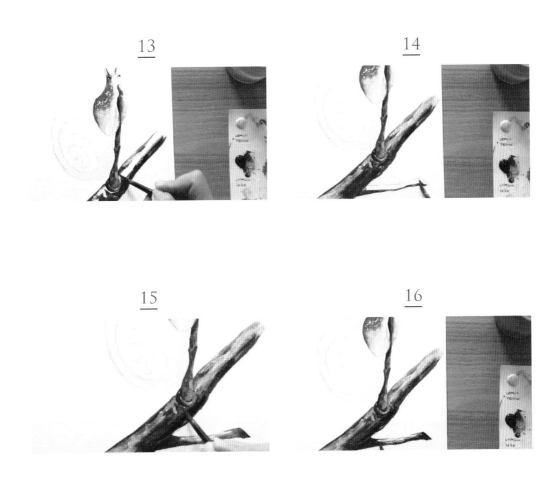

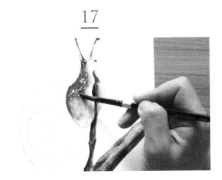

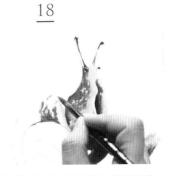

混合碧綠和孔雀藍兩色，添加大量水分，替蝸牛的身體再疊上一層色彩。

18 - 20｜混合焦赭和焦棕，描繪蝸牛殼的紋路。蝸牛殼的每一圈都有些微量感，所以上色時畫出一道道圓弧。替每一圈上色時，下半部的顏色畫大膽一點，顏色也濃厚些。

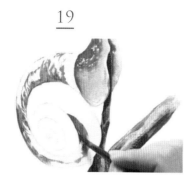

19

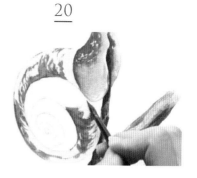

20

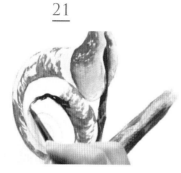

21

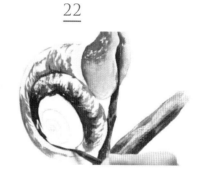

22

21 - 22｜從第二圈開始，請混合焦赭和永固紫來上色。第二圈同樣是下半部的顏色較深濃。

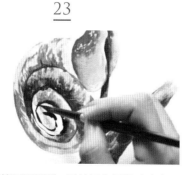

23

24

23 - 24｜從第三圈開始，只使用永固紫來上色。最中間的狹小面積不需要描繪紋路，讓它看起來糊糊的也無妨。

在身體和蝸牛殼交接處，按壓上靛青的色彩。
接著，混入大量水分後，替因為樹枝而導致顏
色略深的身體部分稍微上色。請使用乾淨的筆
刷將靛青的色層分界自然暈染開來。

26

步驟 23、24 僅上色卻沒有描摹細節的中間部
分，以靛青畫出明確的環狀。

27

運用靛青替每一圈的陰影部分稍微上色，增添
蝸牛殼的深度感。

28

以白墨水替蝸牛的身體添加亮光閃爍的部分。

29

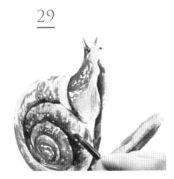

最後替蝸牛殼點綴繁星，作品就大功告成了！

{鯨魚}

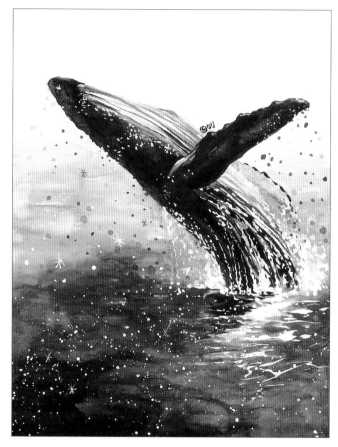

掃描 QR 碼
全程教學立即看

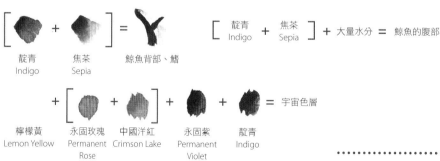

[靛青 Indigo + 焦茶 Sepia] = Y 鯨魚背部、鰭

[靛青 Indigo + 焦茶 Sepia] + 大量水分 = 鯨魚的腹部

+ [永固玫瑰 Permanent Rose + 中國洋紅 Crimson Lake] + 永固紫 Permanent Violet + 靛青 Indigo = 宇宙色層

檸檬黃 Lemon Yellow

[靛青 Indigo + 焦茶 Sepia] = 宇宙色層

●這張圖可分成兩種配置方法，一種是鯨魚
從空中跳入海洋，另一種則是從海洋騰空飛
躍的模樣。有別於畫其他作品的過程，此處
為了方便讀者學習，將鯨魚的身體倒過來的
方式攝影，放的是正面的過程參考圖。

1

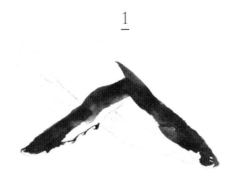

2

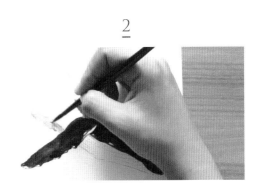

1-2｜以象牙黑或混合靛青和焦茶，替座頭鯨的身體深色的部分上色。接著沾水調成淡色，替左側的鰭畫上色。

3

4

3-4｜替與水面接觸的部分上色，畫上一條條豎線，上色時可利用水分來調節色彩的濃淡。

5

6

描繪左側鰭的細節，使它看起來像是突起般。

以淺色來描摹鯨魚的腹部與長長的溝槽。先以黑色畫上幾道長弧線，再以洗淨後幾乎不含水分的筆刷稍微暈染開來，表現出溝痕。

7 - 8 ｜運用檸檬黃，在水面上暈染出與鯨魚對稱的色塊。

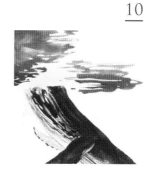

9 - 10 ｜運用永固玫瑰，在檸檬黃上色部分的左側畫上波紋。上色時請想像畫出一條條橫線，接著用相同方法在檸檬黃的右側畫上波紋。

換以永固紫畫出波紋。上方直接大片塗抹，不用特別琢磨也沒關係。

在最上面添加靛青的色彩。

右側再加上一層靛青的色彩，越往下走，變換為永固紫的顏色。

14 - 15 │ 混合靛青和焦茶兩色，以深色描繪投射在水面上的鯨魚陰影，同時加深右上方的色調。

將永固玫瑰混合大量水分，替海洋與鯨魚身軀相連的部分大片上色。

混合檸檬黃和永固玫瑰，稍微描繪出波紋的感覺，也可以只用檸檬黃添加黃色系的色調。

將水面上的淡黃色彩和步驟 14 的色層分界自然暈染開來。

19

20

19 - 20 ｜以白墨水來表現鯨魚從海洋衝出時濺起的水花，請以輕點的方式，連成一條長線。

21

同樣在鯨魚身體的一部分輕點，看起來就像身上也濺起水花似的。

22

用白墨水點綴從鯨魚身上飛濺至空中的水花。

23

想像是在畫蚯蚓般，描繪水面波紋。要是畫太多筆，畫面就會變得太複雜，因此只要稍微畫出重點即可。

24

用一張紙蓋住鯨魚，在筆刷上充分沾取白墨水和水分後，放在另外一支筆上頭輕輕敲打，如此一來，些微不規則狀的星星就會自然墜落在宇宙色層上。之後，利用海洋出現的顏色來點綴繁星，作品就完成了。

｛ 獅 子 ｝

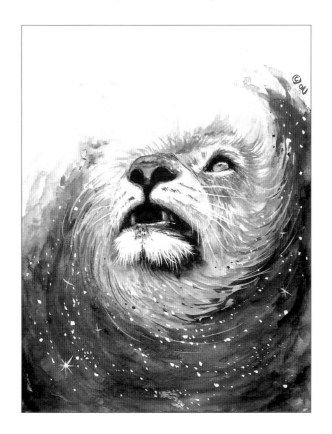

掃描 QR 碼
全程教學立即看

[土黃 + 焦棕 + 焦赭] = 獅子的臉
Yellow Ochre　Burnt Umber　Burnt Sienna

鋼藍 + [永固紅 + 中國洋紅]
Steal Blue　Permanent Red　Crimson Lake

= 宇宙色層

[焦茶 + 靛青] = 眼睛輪廓、鼻孔、嘴巴
Sepia　Indigo

+ 永固紫 + 靛青
Permanent Violet　Indigo

鋼藍 = 眼睛
Steal Blue

焦茶 = 鼻頭
Sepia

● 鋼藍的替代顏色
・新韓透明水彩的蔚藍（Cerulean Blue）
・與鋼藍同為螢光系的顏料：
歐普拉（Opera）、檸檬黃（Lemon Yellow）、
鎳叮銅金（Nickel Quinacridone Gold，葛漢蜂
蜜水彩M. Graham）

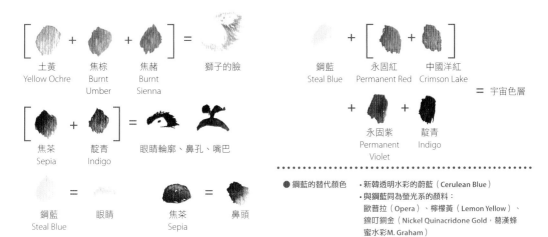

1

以鋼藍替獅子眼睛上色。為了打造出立體感，在眼珠的上、下方留白，替中間部分橫向上色。

2

眼珠上方保持原狀，僅用水暈染眼珠下半部，使它呈現淡淡的色彩。

3

混合焦茶和靛青，替眼睛周圍的眼線上色，此時請將輪廓部分描繪得像毛髮一樣。瞳孔部分只要點上一點即可，但讓它看起來像是呈橫向的長橢圓形，這樣獅子就會像是往上看。

4

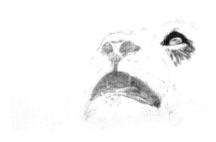

混合土黃、焦棕和焦赭，替獅子的臉部上色。上色時需要注意毛髮梳理的方向，並事先預留眼睛正下方的空間。

5

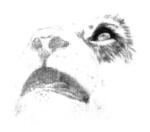

以眼睛為中心，以順時針的方向來描繪獅子的蓬鬆毛髮。

6

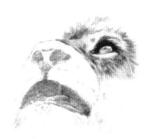

以不含水分的乾淨筆刷暈染步驟 4、5 所描繪的毛髮，同樣以描繪毛髮的方式來暈染。

7

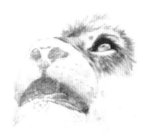

將步驟4的顏色混合大量水分，替鼻子周圍塗上淡淡的顏色。上色時從下方開始，再慢慢往上暈染，不必像描繪毛髮那樣，只要把鼻子周圍塗滿即可。

8

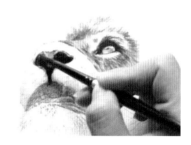

8-9 ｜混合焦茶和靛青色，替鼻孔內側、鼻口之間的線條上色。接著沾取水分，將鼻頭塗上淡色。

9

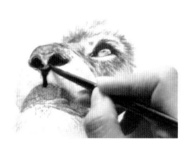

10

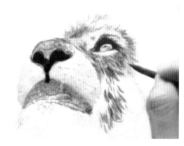

10-11 ｜替步驟4的顏色添加一點土黃，以帶有黃色調的色彩描繪其他部分的毛髮，並重複步驟6的過程。

11

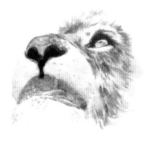

12

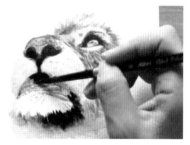

獅子嘴巴下方有一搓白毛，為突顯這一塊，需將白毛下方塗上很深的顏色。以步驟4的顏色大略掌握上色位置後，再混合焦茶和靛青，加上陰影。此時按照毛髮的紋路，畫出稍微參差不齊的感覺。接著，嘴巴內側同樣塗上深色。

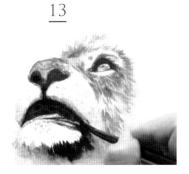

13

描繪嘴巴。用與嘴巴內側相同的顏色畫出長長的橫條，再反覆往上暈染。

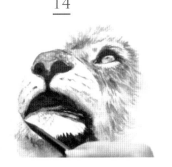

14

使用洗淨且不含水分的筆刷，將步驟13的部分暈染開來，並確保沒有留白，同時以淡色來描繪毛細孔。

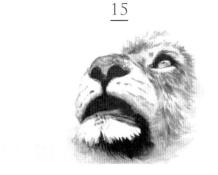

15

用相同顏色輕點嘴巴下方中間部分。這個部分幾乎沒有毛髮，所以會露出黑色肌膚。

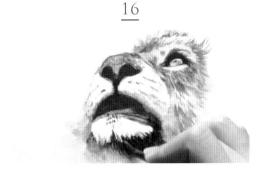

16

以步驟4的顏色填補下巴左側部分，再混合焦茶和靛青，將毛髮的紋路描寫得更栩栩如生。

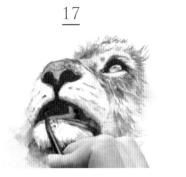

17

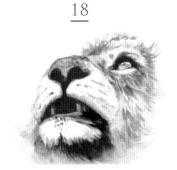

18

17 - 18 │ 使用濾去水分的乾淨筆刷，替嘴巴內側抹出尖牙的形狀，看起來隱隱約約即可。

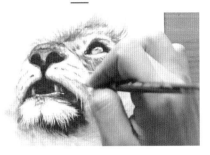

19

以白墨水替嘴巴和牙齒加強亮點處,將下巴白毛邊緣和嘴巴周圍的鬍鬚描繪得更細緻一些。請對照步驟 18 的參考圖,確認哪些部分使用了白墨水。

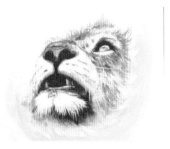

20

以鋼藍替臉部周圍上色。此時把和臉部相交的部分當成毛髮般以逆時針的方向描繪。接著,外側用水快速暈染,讓色塊分界消失不見。

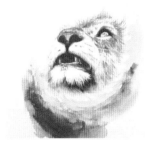

21

以步驟 4 的顏色替鋼藍的右下方上色,左下方則是混合永固紅和中國洋紅後的色彩。

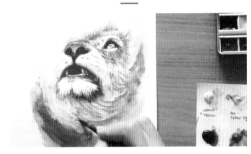

22

在鋼藍色上頭疊上其他色彩,並描繪出細緻的毛髮。描繪時請留意毛髮梳理的方向。

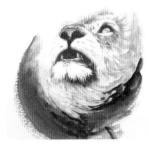

23

混合靛青和永固紫,以相同方法上色。

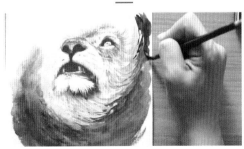

24

像是要包覆整張圖般,在各色層下方添加永固紫的色彩。

25

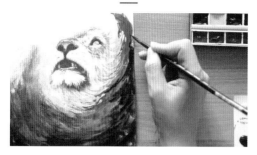

在邊緣加上深色系的靛青，呈現顏色往左側時自然消失的感覺。只要沾取水分，逐次調出更淡的顏色，再用輕點的方式，就能表現淡出的感覺。

26

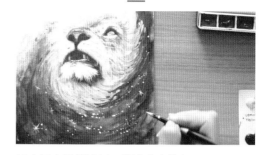

以白墨水點綴繁星，營造宇宙的氛圍。

27

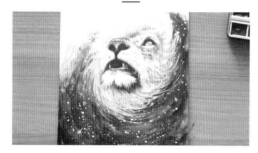

最後用白墨水將鬃毛的部分描摹得更細緻些，作品就大功告成了。

繽紛燦爛的宇宙
Fantastic Universe

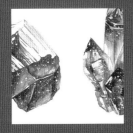
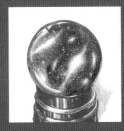
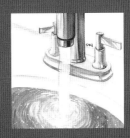
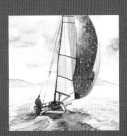
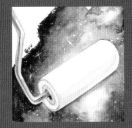
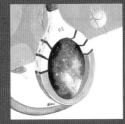
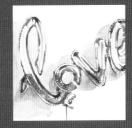

｛ 水晶 ｝

● 此圖使用新韓透明水彩。

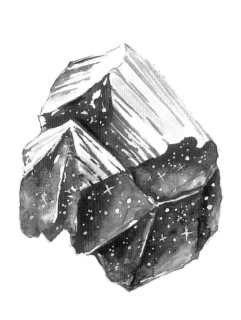

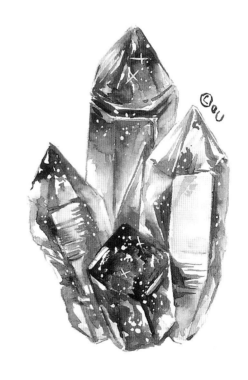

掃描 QR 碼
全程教學立即看

 + + + = 左側水晶整體色系　　　 = 水晶明亮處、增添色層豐富感

紫羅蘭　　　群青　　　紫羅蘭+　　　黑色
Violet　　　Ultramarine　群青　　　Black
　　　　　　　　　　　Violet +
　　　　　　　　　　　Ultramarine

永固深黃
Permanent Yellow
Deep

 + = 右側水晶整體色系

酒紅　　　黑色
Bordeaux　　Black

● 可用SWC/PWC 替代的顏色
酒紅Bordeaux → 玫瑰紅Rose Madder + 中國洋紅 Crimson Lake

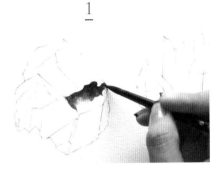

1

以群青先替紫水晶的切面上色。從上半部開始
上色，再往下暈染開來。

2

以永固深黃替最下方的部分畫上幾筆。

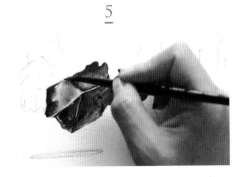

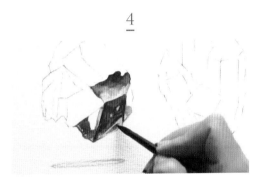

3

像是要包覆永固深黃的上色部分般，以酒紅替
周圍上色。

4

再次以群青替周圍上色，由於黃色面積位於下
方，所以利用群青畫出陰暗的部分。上色時不
需要做出漸層效果，將顏色填滿即可。

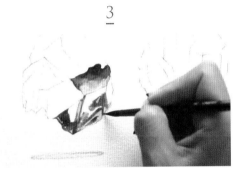

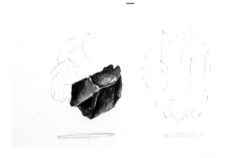

5

混合紫羅蘭和群青，替水晶側面和上面上色，
並做出漸層效果。為了營造出稜角的立體感，
請預留一點空白細縫，因為若是把整面都塗
滿，就無法呈現透明感。

6

以黑色再替每一面的陰影添加更深的色調。

7

運用相同方法，替水晶剩下的每一面上色。此時可以讓色彩呈現斑駁的感覺，或者畫出長線條等。

8

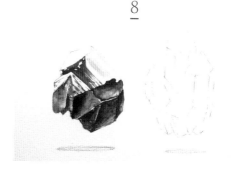

剩下的部分則用水暈染出淡淡的色彩。只上些許顏色，讓整面看起來呈現白色也無妨，因為礦物的受光面看起來就像白色。

9

把黑色調淡一些後，在水晶上穿插畫上線條。畫的時候以明亮的部分為主，最好讓線條傾斜的角度都相同，才不會顯得水晶面好像變形了。

10

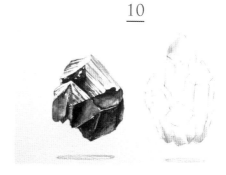

右側的水晶先使用永固深黃來上色。先替最下方和最上方部分上色，再稍微將色層分界暈染開來。

11

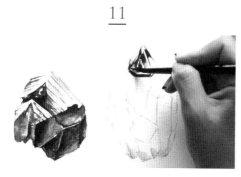

將稜角部分留白，以酒紅從上方開始上色。

12

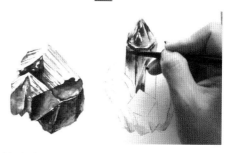

替酒紅上色部分做出漸層效果。上色時，同樣將水晶的每一面分開上色。

13

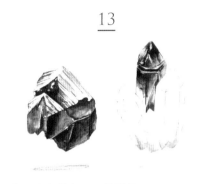

以黑色再次勾勒每一面的陰影。

14

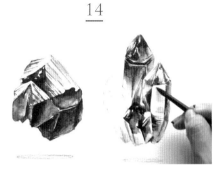

14-15 | 把稜角部分當成分界,做出漸層效果,以便於辨別每一切面。用預留一條線來表現的方式也不錯。

15

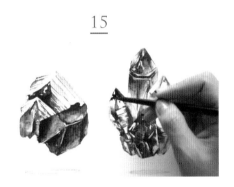

16

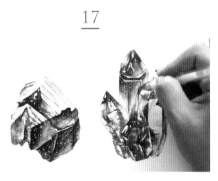

將黑色與水混合後,在水晶下方畫出暗灰色陰影。此時要把色層分界抹去,做出融合的漸層效果,水晶才會看起來像是飄浮在半空中。

17

在水晶上點綴繁星,作品就完成了。

星空水晶球

● 此圖使用新韓透明水彩

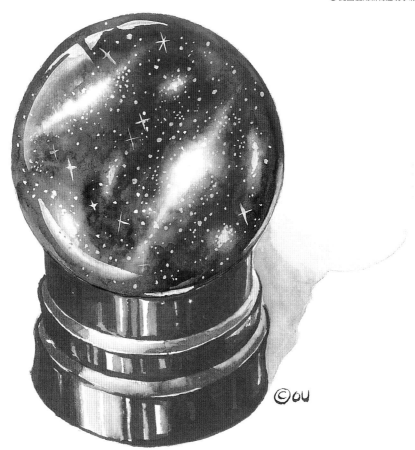

©ou

掃描 QR 碼
全程教學立即看

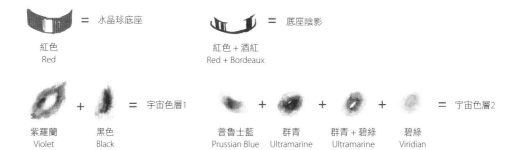		
= 水晶球底座		= 底座陰影
紅色 Red		紅色 + 酒紅 Red + Bordeaux

| 紫羅蘭 Violet | + | 黑色 Black | = 宇宙色層1 | 普魯士藍 Prussian Blue | + | 群青 Ultramarine | + | 群青 + 碧綠 Ultramarine + Viridian Hue | + | 碧綠 Viridian Hue | = 宇宙色層2 |

● 可用SWC/PWC 替代的顏色　酒紅 Bordeaux → 玫瑰紅 Rose Madder + 中國洋紅 Crimson Lake

94

1

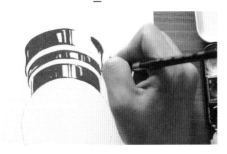

把圖案倒過來上色會方便許多。以紅色替水晶球底座上色，因為底座是塑膠材質，故上色時要預留受光發亮的部分。在水晶球倒過來的狀態下，讓左側的紅色比例高比較好。並從每一層的側邊開始上色。

2

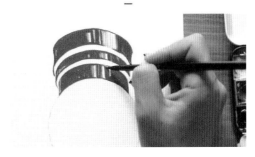

以乾淨且不含水分的筆刷，把色層分界暈染開來。

3

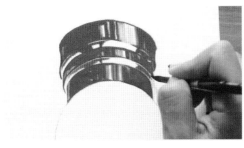

替每一層的上方上色。此時同樣預留白色的部分，以弧形的方式上色為佳，這樣看起來才會像是在上面，不會和側面混淆。接著像步驟2一樣，將色層分界暈染開來。

4

以酒紅替左側加上陰影。不必塗滿，依照步驟1的方式，留一點空間給原來的紅色部分。

5

同樣以酒紅替右側加上陰影。

6

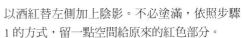

將圖案擺正，從水晶球的內側開始描繪宇宙。預留表現光源的部分，以紫羅蘭上色後，將色層分界暈染開來。

<u>7</u>

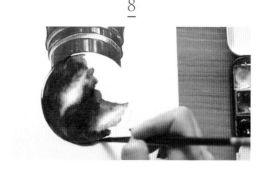

因為水晶球是圓形，上色時可以轉動紙張，以方便上色，但盡可能維持渾圓的形狀。混合紫羅蘭和黑色後，加深紫羅蘭上色部分的顏色。

<u>8</u>

再畫出另一塊光源部分。先預留光源的部分，以群青上色，然後將色層分界暈染開來。這時再用普魯士藍替紫羅蘭和群青兩色之間上色。

<u>9</u>

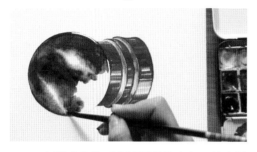

<u>10</u>

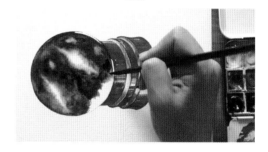

9 - 10 ｜群青色的下方請用碧綠上色。替水晶球下方加上群青色，以表現海洋的光線，如此一來，色澤會顯得更豐富。

<u>11</u>

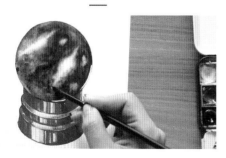

<u>12</u>

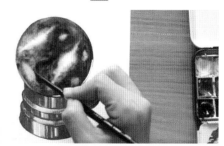

11 - 12 ｜為了將各光源和色層間的分界自然暈染開來，使用乾淨且不含水分的筆刷，將顏料分別抹去。

13

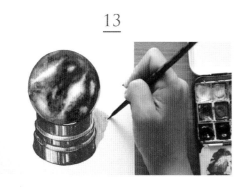

將黑色混入大量水分，調出灰色，描繪出水晶球的陰影。

14

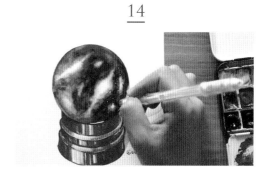

替宇宙內部點綴繁星。

15

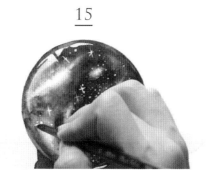

用白墨水大膽地替左上方上色，就能打造出如玻璃珠般的效果。作品大功就告成了！

紙船小宇宙

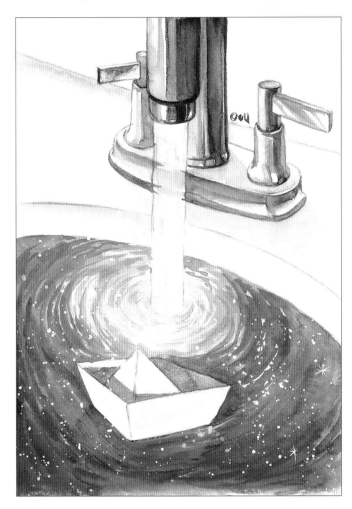

掃描 QR 碼
全程教學立即看

 + 大量水分 =

象牙黑
Ivory Black

洗手台、紙船

 + + + + + = 宇宙色層

| 檸檬黃
Lemon
Yellow | 永固深黃
Permanent
Yellow Deep | 永固玫瑰
Permanent
Rose | 焦棕
Burnt
Umber | 焦赭
Burnt
Sienna | 永固紫
Permanent
Violet |

用象牙黑來描繪水龍頭，把它想像成圓柱狀，先替右側畫出長形圓柱。

旁邊再畫一條細長圓柱，將顏色暈染開來。此時不需要和步驟1的上色部分相連，這樣才能打造出金屬質感。

替最左側上色，並往右邊暈染開來。下方出水口也以相同方式上色。

替色調較淡的細部添加一點象牙黑的顏色。等待顏料乾透的同時，描繪右側水龍頭的把手部分，上色方法與步驟1～3相同。

5 - 6 ｜把手底座部分帶有一點曲線，因此上色時先想好彎折處，打造出圓柱的立體感。

7

替把手部分上色時，將象牙黑混入大量水分，畫出淡灰色的斜線。

8

替稍早前上色的水龍頭右側加上陰影，讓它變得更立體。中間有溝痕的部分，則是用象牙黑再壓上一層深色。

9

9 - 10 ｜使用與前述步驟相同的方法，描繪水龍頭後方的圓柱和另一邊的把手。

10

11

替水龍頭的底座上色。先替側面的上緣塗上深色，再往下暈染開來。

12

因為水龍頭流出的水是透明的，使得透明水流後方的底座變得若隱若現，因此使用象牙黑混入大量水分，以淡灰色再上色一次。

13

同樣替左側把手的底座部分打造出立體感。底座的上方是把手和圓柱，所以會產生陰影。請想像右側有一道長長的陰影，畫出有彎折處的斜線。

14

以檸檬黃替水龍頭流出的水與水面相交處上色。請表現出從內而外逐漸擴散的波紋。

15

用不含水分的筆刷將上色部分暈染開來，消除筆刷痕跡。

16

將檸檬黃混入大量水分，替往下流的水柱覆上一層淡淡的顏色。

17

運用永固深黃，從外緣包覆水面檸檬黃上色的部分。

18

替右側添加永固玫瑰的色彩，也請別忘了要表現波紋的感覺哦。

19

將永固玫瑰混入一點紫羅蘭，替波紋加上一層中間的色調。若在旁邊加上紫羅蘭的色調，就會形成更自然的漸層。

20

20-21｜左側再添加一層永固深黃的色彩，突顯其顏色，接著再疊上焦棕和焦赭的顏色。

21

22

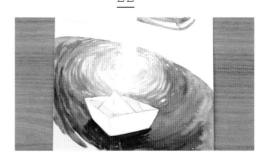

混合焦赭和紫羅蘭，在紙船下方畫出陰影。

23

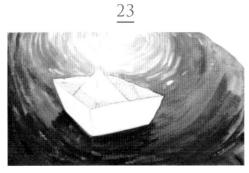

以永固紫替整體畫面下方上色。

24

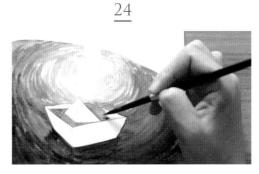

將象牙黑混入大量水分，表現紙船上的陰影。

25	26

25 - 26 ｜將象牙黑和非常多的水分混合，在紙船下方前側快速掃過一次。接著，用白墨水覆蓋步驟 22 的陰影部分。

27	28

27 - 28 ｜用混入大量水分的象牙黑，替洗手台內側大片上色。再用相同顏色畫出長條，描繪水龍頭後方的平台部分。

29	30
	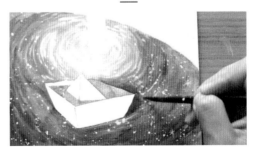

先把洗手台遮住，以避免沾上其他顏色。使用沾取水分和大量白墨水的筆，擱在另一隻筆上頭輕輕敲打，畫面上就會出現極為自然的繁星。

用象牙黑稍微描繪出紙船後方的陰影，作品就完成了。

● 若是水分太少，墨水就難以飛濺，但水分太多，墨水又會直接滴落。若難以調節水量，就請把沾取白墨水的筆刷泡進水中後取出，再用衛生紙除去滴下的水。

帆船

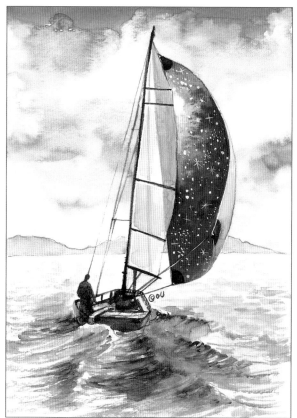

掃描 QR 碼
全程教學立即看

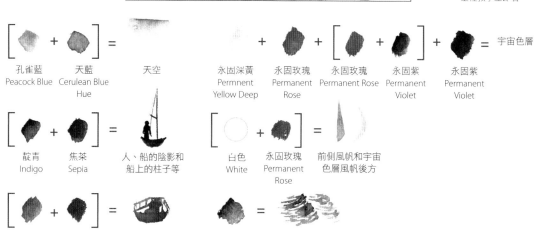

[孔雀藍 Peacock Blue + 天藍 Cerulean Blue Hue] = 天空

+ 永固深黃 Permnent Yellow Deep + 永固玫瑰 Permanent Rose + [永固玫瑰 Permanent Rose + 永固紫 Permanent Violet] + 永固紫 Permanent Violet = 宇宙色層

[靛青 Indigo + 焦茶 Sepia] = 人、船的陰影和船上的柱子等

[白色 White + 永固玫瑰 Permanent Rose] = 前側風帆和宇宙色層風帆後方

[焦棕 Burnt Umber + 焦茶 Sepia] = 船身

靛青 Indigo = 波浪陰影

1

混合孔雀藍和天藍，替天空的最頂部上色。

2

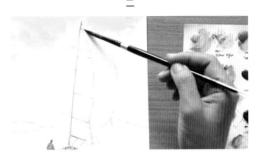

用乾淨的筆刷沾取大量水分，往下大片渲染，做出漸層效果。要做漸層的面積很大，因此將浸泡在水桶裡的筆刷直接拿出來使用即可。

3

在中間穿插加上顏色，表現出自然的天空色彩。

4

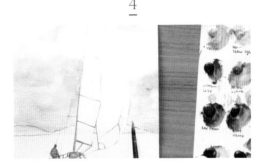

將永固深黃混入大量水分後，替右側山脈上方稍微上色。

5

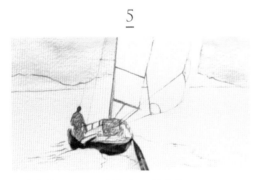

混合焦茶和焦棕，替帆船尾端上色。

6

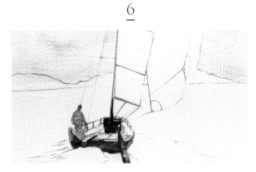

風帆底下擱置了某些東西，但風帆內側不用畫得很精細也沒關係。以步驟5的顏色毫無負擔地上色吧！

7

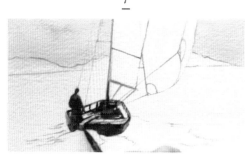

將步驟5的顏色和靛青混合，調出更深的顏色，替人影和欄杆上色。接著混合大量水分後，同樣替帆船內部上色。

8

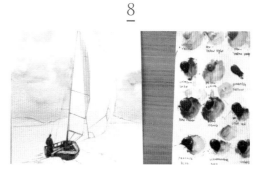

混合永固玫瑰和白墨水，替兩張風帆的重疊處上色。

9

將步驟8的顏色與些許白墨水混合，替左側風帆上色。

10

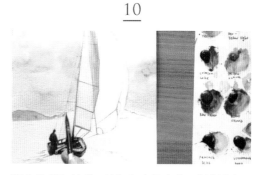

混合焦茶和靛青，並加入大量水分，調出淡色，替遠方的山脈上色。

11

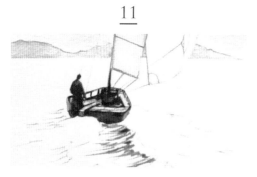

12

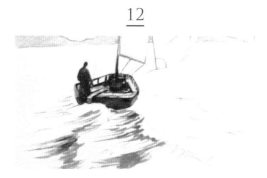

11 - 13 ｜以靛青來表現波浪。把波浪想成「人」的形狀，畫出左側傾斜面的波浪即可。

13

14

在波浪之間添加焦茶的色彩。

15

將靛青混入大量水分後，用淡色替帆船前端、距離較遠的大海上色。

16

等待步驟 15 的顏料乾透的同時，混合焦茶和靛青，替風帆的骨幹上色。

17

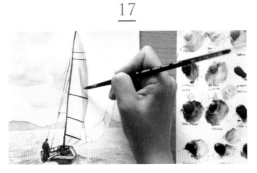

將步驟 9 的顏色與些許黑色混合，降低風帆的彩度，替兩個風帆重疊的部分添加其他顏色。

18

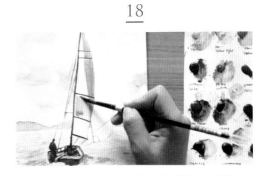

在左側風帆塗上一層步驟 8 的顏色，突顯它的色彩。

19

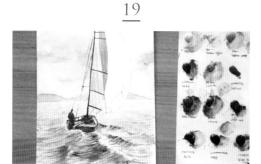

20

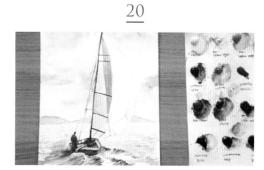

19 - 20 │ 用靛青再稍微描繪波浪的細節，在人影後方的海洋按壓出陰影的感覺。要畫宇宙色層的右側風帆上方，先以永固深黃上色，接著往下做出漸層效果。

21

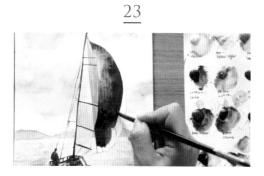

緊接著以永固玫瑰上色，讓兩色交接處自然融合。

22

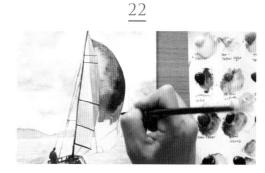

混合永固玫瑰和紫羅蘭後上色。

23

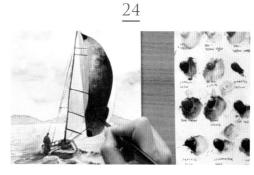

以永固紫替剩下的部分上色，在風帆上穿插處添加一點色彩。

24

混合靛青和焦茶，替連接風帆和帆船的細索上色。風帆的每個稜角也以相同顏色上色，此為風帆布料加厚的部分。

25

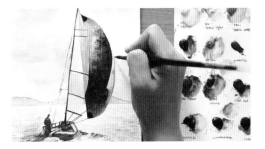

利用步驟 8 的顏色，替風帆最右側，也就是風帆的背面上色。

26

用白墨水稍微標示出連接風帆和帆船的繩索。因為風帆上紫羅蘭的色調較暗，所以繩索會不太明顯。

27

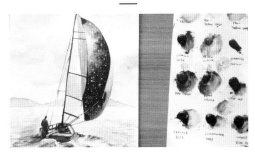

用白墨水替宇宙色層點綴繁星。

28

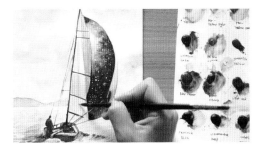

將步驟 9 的顏色與些許黑色混合，在左側風帆中間描繪長竿的影子。

29

在船帆下方畫出一條被遮住的短竿，和步驟 28 的長竿配成一組。

30

在海面上添加永固紫和永固玫瑰的色彩，營造出風帆映照在海面上的搖曳陰影。替風帆點上更多星星後，作品就完成了。

銀河角落

掃描 QR 碼
全程教學立即看

 ＋ 大量水分 ＝

Ivory Black
象牙黑

滾輪鐵製部分

[＋] ＝

Opera
歐普拉

Vermilion
朱紅

光源的左側

[＋] ＝

Permanent
Yellow Deep
永固深黃

White
白色

滾輪左側的
側面

 ＝

Permanent
Red
永固紅

光源的右側

 ＋ 大量水分 ＝

Ivory Black
象牙黑

滾輪、滾輪
的陰影

 ＋ ＋ ＋ ＋ ＋ ＋ ＋ ＝ 宇宙色層

Peacock
Blue
孔雀藍

Viridian
Hue
碧綠

Permanent
Green
永固綠

Sap
Green
樹綠

Cadmium
Yellow Orange
鎘黃橘

Ivory
Black
象牙黑

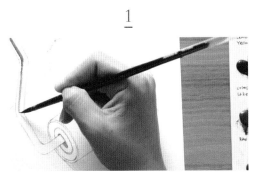

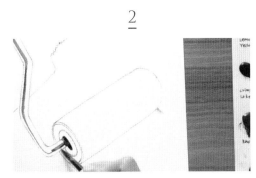

將象牙黑混合水分，調出深灰色之後，在滾輪鐵製部分左側約 1/3 處，沿著輪廓畫出長長的線條。

因為滾輪和鐵製部分相交處比較暗，因此全用象牙黑上色也無妨。

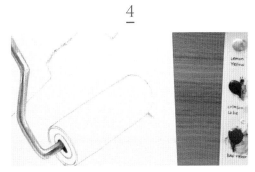

3 - 4 ｜調出比步驟 1 更淡的顏色，替剩下的鐵製部分上色。此時要在各個角落留白，呈現出反光的感覺。

先以永固深黃替滾輪內側的圓上色，接著沾水調出淡色，再替外圈的圓上色。

以白墨水混合少量朱紅，在與滾輪接觸的地面中間留白後上色。此時注意不要留下筆刷痕跡。

7

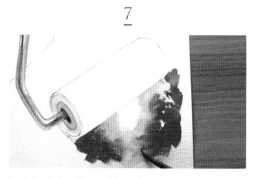

以朱紅上色，像是要包覆步驟6的上色部分般，讓兩者自然交融。

8

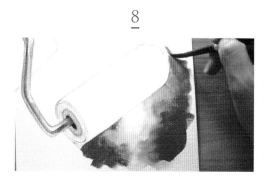

在右側上方添加鎘黃橘的色彩。此時因為鎘黃橘的顏色和先前上色的部分交疊，會變幻出兩種顏色。

9

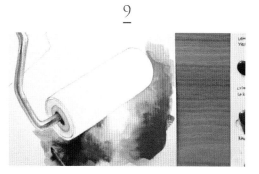

在左側下方添加碧綠色，讓它和朱紅交疊部分呈現出陰暗微妙的色調。

10

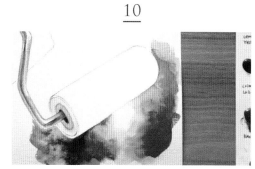

在碧綠的左側添加孔雀藍的色彩。

11

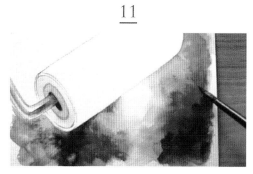

12

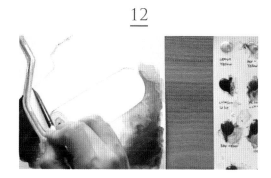

11 - 12 │ 在畫面的右下角和孔雀藍的左側，壓上象牙黑的顏色，和既有的其他色彩和諧融合。

13

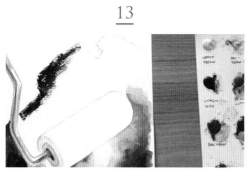

如果想要表現出滾輪漆出來的質感，就必須幾乎去除筆刷上的水分。使用象牙黑，以乾筆技巧表現出粗獷的感覺，替邊緣部分收尾。

14

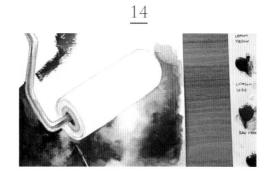

14 - 18｜在象牙黑周圍添加孔雀藍和永固綠的色彩，做出漸層效果。

15

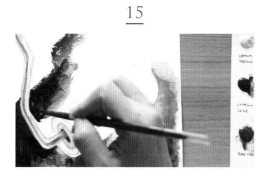

16

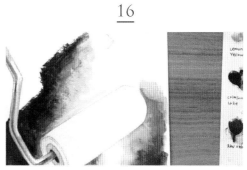

17

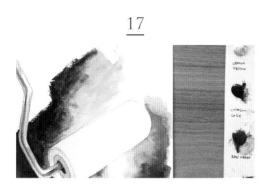

18

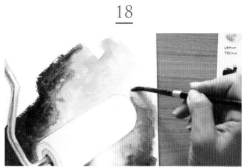

19

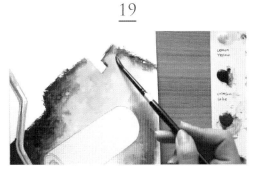

將永固綠的顏色暈染開來，就會出現黃色的明亮色彩。注意不要把這個部分覆蓋掉，同時用樹綠描繪出宛如滾輪漆出來的痕跡。

20

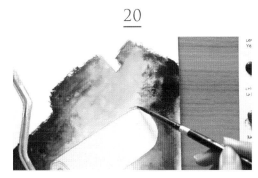

20 - 21 ｜用象牙黑將右側輪廓蓋住，與步驟 19 的上色部分和諧交融。

21

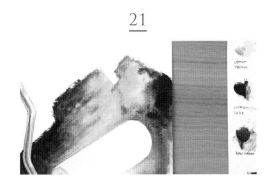

22

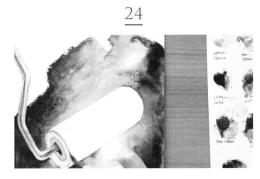

用乾淨筆刷將黃色系出現的部分抹去，營造出隱約發光的感覺。

23

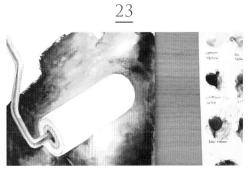

右下角剩餘空白處用象牙黑上色，與紅色自然暈染開來，替色感不足處再增添色彩。

24

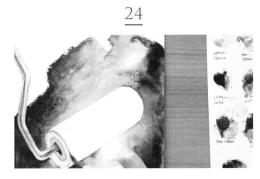

以永固深黃修飾滾輪左側的輪廓。

25

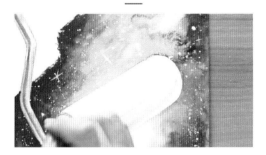

將筆刷先沾取白墨水,再沾取適量水分,打造濕潤的狀態。接著把沾有白墨水的水彩筆放在其他筆或水彩筆上頭,輕輕敲擊,繁星就會自然飛濺到圖案上。

26

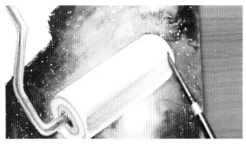

將象牙黑與水混合後,先在滾輪下方畫出橫向的線條,再以幾乎不含水分的乾淨筆刷往上暈染開來,營造出立體感。滾輪上頭也會有許多白墨水飛濺的痕跡,當墨水和不含水分的筆刷相遇後,可以表現出更粗獷的質感。來回塗抹兩、三次為佳,避免它看起來太過光滑。

27

畫面上比較空的部分,可再多點綴一些星星。

28

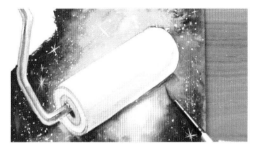

以象牙黑在滾輪下方畫出陰影。作品就大功告成了!

網球拍

● 此圖使用新韓透明水彩

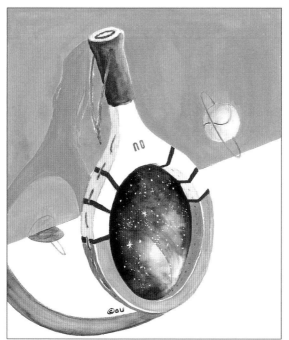

掃描 QR 碼
全程教學立即看

[朱紅 Vermilion Hue + 紅色 Red + 白色 White] = 背景上半部

[酒紅 Bordeaux + 棕紅 Brown Red] = 網球拍紋路

[凡戴克棕 Vandyke Brown + 黑色 Black] = 把手部分

棕色 Brown = 網球拍內側

黑色 Black + 大量水分 =
1. 網球拍上半部陰影
2. 地面的影子

[檸檬黃 Lemon Yellow + 黃綠 Yellow Green] = 網球

[背景左側色調 + 些許黑色 Black] = 背景陰影

[黑色 Black + 普魯士藍 Prussian Blue + 紫羅蘭 Violet + 鈷藍 Cobalt Blue Hue] = 宇宙色層

● 可用SWC/PWC 替代的顏色

・酒紅 Bordeaux → 玫瑰紅 Rose Madder + 中國洋紅 Crimson Lake
・棕色 Brown → 焦赭 Burnt Sienna
・黃綠 Yellow Green → 永固綠 No.1 Permanent Green No.1

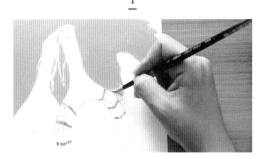

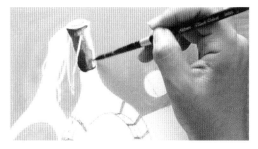

1 - 2｜混合朱紅、紅色和白墨水，替背景上半部上色。因為要上色的面積很大，所以請確保有足夠的顏色。步驟 15 也會使用相同顏色。

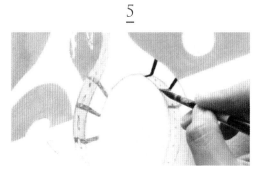

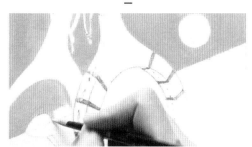

混合凡戴克棕和少量黑色，替把手上色。為了營造出立體感，在左側上色之後，再往右做出漸層效果。

將黑色與大量水分混合，調出灰色，替網球拍的左側上色。上色時注意不要塗到三條線下方。

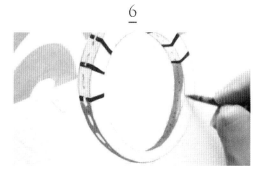

同樣以步驟 4 的顏色替網球拍的內側上色。之後混合酒紅和棕紅，替左、右的三條紋路上色。

以棕色替三條線下方的部分上色，內側也要上色。

7

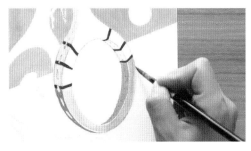

將棕色混合水分後，以淡色替球拍前側上色。
為了將不同面區隔開來，因此邊緣部分要預留
一點空白。

8

以紅色替球拍側面的線上色。

9

將步驟 3 的顏色與大量水分混合，替把手的繩
子上色。

10

10 - 12 │ 使用紫羅蘭的顏色來打造球拍內的宇
宙。請依照參考圖，依序使用普魯士藍、鈷藍
和黑色上色。

11

12

13

14

13 - 14 ｜混合檸檬黃和黃綠，替網球的左側上色，再往右暈染開來，讓它看起來具有分量。

15

以步驟 1 的顏色混合少量黑色，調出陰影的顏色。每次調顏色時都會有些許差異，因此建議使用步驟 1 的顏色來混合，以避免造成太大差異。這個顏色只需要拿來替牆面的陰影上色。

16

以步驟 3 的顏色再替繩子的陰影部份上一層顏色，讓它看起來具有分量。

17

以步驟 4 的顏色，

將黑色與大量水分混合，調出灰色，替白色地面上的陰影上色。

18

18 - 19 ｜運用步驟 4 的顏色，在宇宙內稍微描繪一下球拍的陰影，讓它看起來若隱若現。接著，同樣替白色地面的網球陰影上色。

19

20

用與步驟4相同顏色替圍繞網球的環帶上色。

21

描繪網球上的紋路。

22

用白墨水在宇宙色層上點綴繁星,做收尾動作。

23

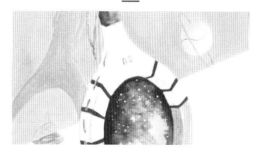

最後以鈷藍在球拍前側中央寫下自己的名字。
寫上名字縮寫就可以囉!

{ LOVE氣球 }

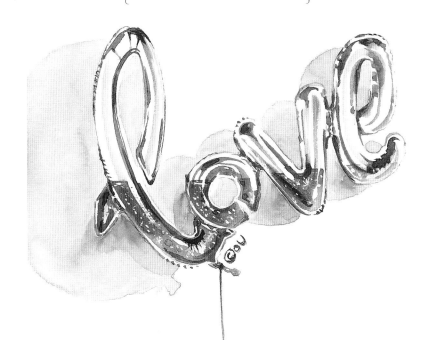

掃描 QR 碼
全程教學立即看

永固紫 Permanent Violet	永固玫瑰 Permanent Rose	[永固紅 Permanent Red	永固深黃 Permanent Yellow Deep]	Permanent Yellow Deep 永固深黃	宇宙色層

象牙黑 Ivory Black + 大量水分 = 氣球陰影

象牙黑 Ivory Black = 氣球細節描摹

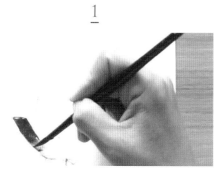

1

讓我們來描繪在透明氣球內的夢幻宇宙吧！請先自由地決定宇宙色層的高度，稍微混合永固紫和永固玫瑰，然後開始上色。

2

只用永固玫瑰來做出漸層效果。

3

最左側的部分用永固紫來填滿。

4

同樣替英文字母「o」填滿顏色。上色時要配合草寫「1」的色層高度，先以永固玫瑰上色，然後用永固紅做出漸層效果。

5

6

5 - 6 ｜ 字母「v」混合少量永固紅和永固深黃來上色，字母「e」則單用永固深黃來填滿。

7

等顏料乾透的同時，以象牙黑替綁汽球的繩子
上色。

8

8-9｜將象牙黑混合大量水分，做出漸層效果，
並替氣球的陰影上色。下筆時可以大膽些，避
免留下筆刷痕跡，同時也別忘了替繩子的影子
上色。

9

10

以白墨水替宇宙色層點綴繁星後，用象牙黑來
勾勒氣球的形貌。這個步驟和前面畫洗手台
時，描繪金屬材質的方式非常相似。首先，沿
著草寫「l」的內側畫上線條。

11

在氣球轉折處勾勒出皺褶。請在「l」上方及下
方即將和「o」相交的部分畫出皺褶。

12

12-13｜用輕點的方式，在一部分外側的線條
畫出虛線的樣子。

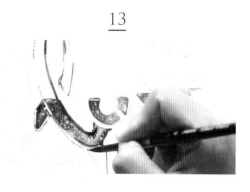

描繪每一個字母氣球的邊緣線條。此時要避免像畫漫畫一樣,把線條畫得太生硬不自然,描繪時要看著圖案,依角度做適當調整。

根據字母的形貌勾勒出陰影,並適時在各個角落留下空白處。

16 - 17 │ 在「v」上方畫出形狀如銀杏葉般的陰影。替陰影上色時,要畫在宇宙色層的上方,這樣宇宙才會看起來像是在氣球內部。

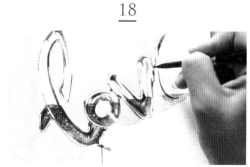

適時調整按壓筆刷的力道,讓線條的粗細顯得很自然。

124

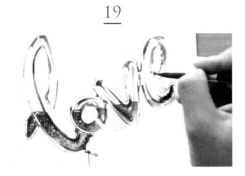

根據字母形貌畫出曲線，將邊緣描繪得更加細膩。

20 - 21 ｜ 用白墨水來點綴亮點處。此時若是刻意去覆蓋宇宙色層的部分，就更能突顯宇宙是位於氣球內的感覺。請在每一個字母氣球上加上亮點處。

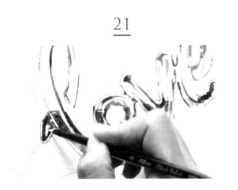

22 - 23 ｜ 在陰影上添加宇宙色層的顏色，然後往左側暈染開來，避免留下筆刷痕跡。因為汽球是透明的，所以宇宙色層的顏色會映照於牆面。作品就大功告成囉！

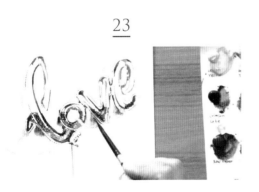

翻轉魔幻宇宙

Reverse Universe

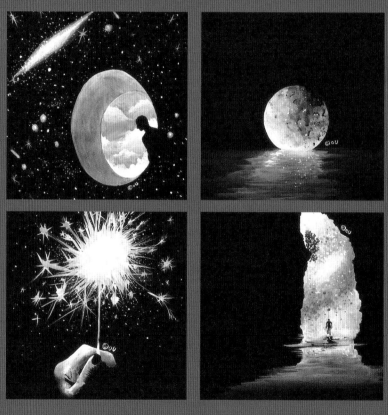

{ Inside }

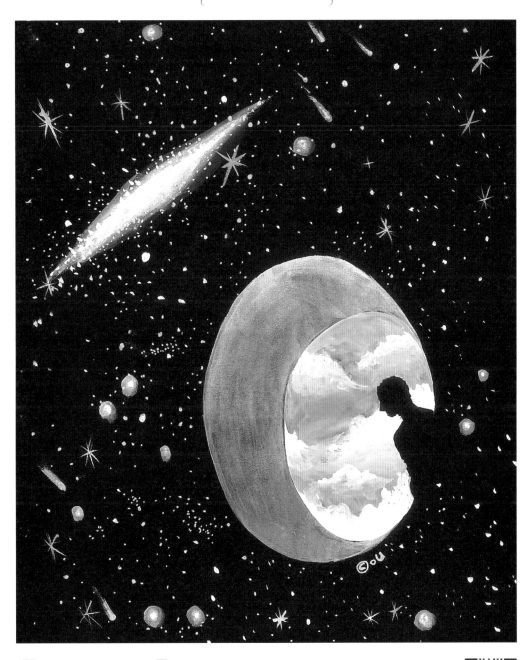

白色 White　　　　孔雀藍 Peacock Blu

掃描 QR 碼
全程教學立即看

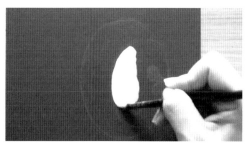

1

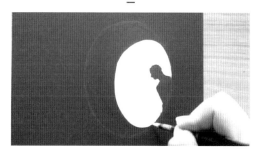

2

1 - 2 ｜以白墨水填滿洞口內部，上色時請記得避開人的剪影。

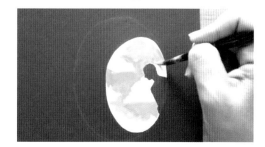

3

4

預留雲朵的位置，以孔雀藍替天空上色。因為可能會和白墨水上色部分混合，因此這時筆刷要像是稍微碰觸紙面般快速上色。

4 - 5 ｜做出漸層效果，讓雲朵的下半部和孔雀藍的色彩自然銜接起來。

5

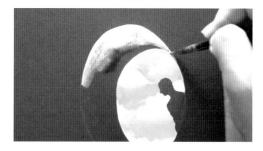

6

為了表現雲朵的厚度，上方以白墨水上色，再以乾淨筆刷往下暈染開來。

<u>7</u>

下方同樣以白墨水上色後，再往上暈染開來。
讓中間的部分顯得較暗沉，更能感覺到立體
感。

<u>8</u>

8 - 10｜在黑色背景上盡情點綴繁星。作品就
大功告成了！

<u>9</u>

<u>10</u>

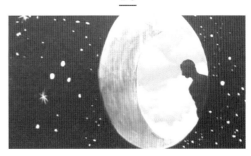

｛ 月映 ｝

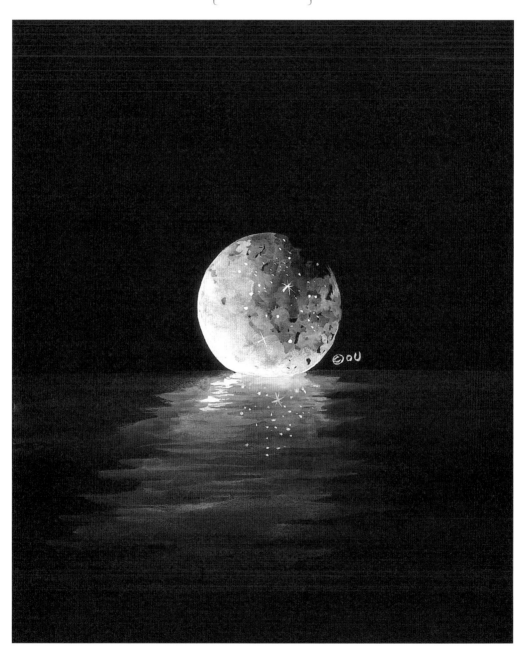

白色 White　　　蔚藍 Cerulean Blue　　　永固紫 Permanent Violet

掃描 QR 碼
全程教學立即看

1

以白墨水勾勒出月亮左下方的輪廓。只要稍微歪斜就很容易看出來，因此描繪時要集中精神。

2

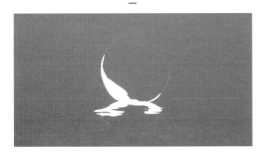

2 - 3 ｜描繪月亮下方的波紋，和月亮輪廓自然銜接起來。

3

4

將顏色往上方暈染開來。可以使用乾淨、不含水分的筆刷輕點，或者用畫圓的方式，將色層分界暈染開來。

5

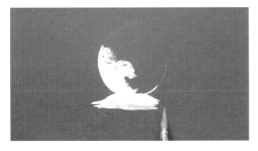

6

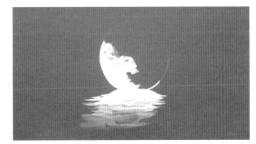

5 - 6 ｜同樣將波紋暈染開來，做出漸層效果。此時必須重複按壓筆刷再拿起的過程，才能營造出極為自然的波紋。

8

7-9 | 持續將顏色暈染至月亮右上方。此時不
必勾勒邊緣線條，留下一塊暗影即可。

9

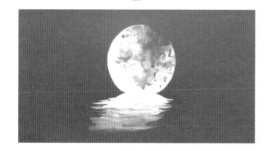

10

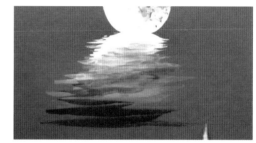

將波紋慢慢暈染開來。越往下方，筆刷按壓出
來的波紋線條越粗，越靠近月亮則越細，這樣
才能營造出遠近感。

11

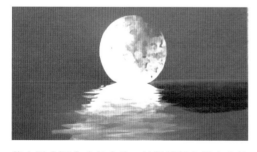

12

將白墨水混合大量水分，就像是用充滿水分的
筆刷沾取些許白墨水的感覺，稀釋出非常淡的
顏色，畫出一條水平線，然後往下方快速暈染
開來。

使用相同方法，同樣在左側畫出水平線。

13

混合紫羅蘭和水，調出淡色後，替波紋增添其他色彩。

14

使用相同方法，替波紋添加蔚藍的色彩。

15

16

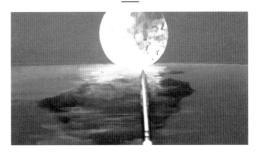

15 - 16 ｜用乾淨且不含水分的筆刷做出漸層效果，讓各色自然融合、擴散開來。

17

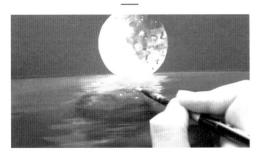

以白墨水在波紋和月亮上點綴繁星，作品就大功告成了。

〔花火〕

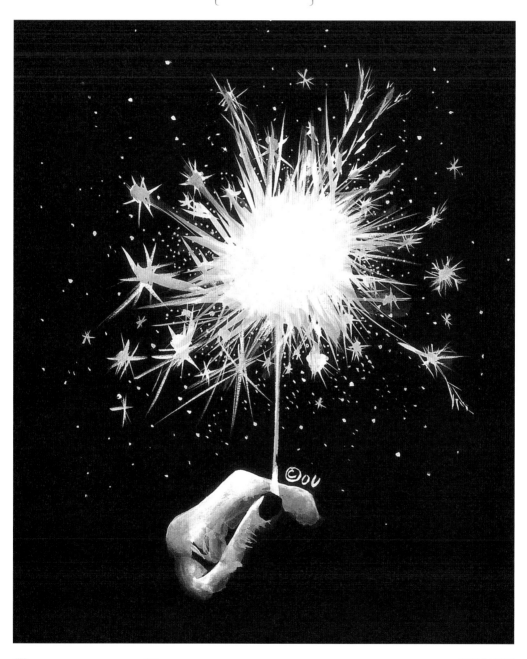

白色 White　　　　歐普拉 Opera

1

以白墨水替食指上半部上色。

2

同樣勾勒出大拇指左側的線條。

3

以乾淨且不含水分的筆刷,將步驟 1 上色部分的色層分界輕輕暈染開來。

4

同樣將步驟 2 的色層分界暈染開來。此時請預留黑色指甲的部分。

5

用橫線描繪出指關節的皺摺。請將步驟 3 的白墨水上色部分往拇指的方向稍微暈染開來。

6

替食指的最後一個關節上色。先替最上面的部分上色,然後往下暈染,透過顏色濃淡的差異,表現出自然的分量感。

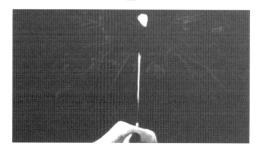

7

在指尖上方畫上仙女棒的棒子，不過中間要預
留一點空間。

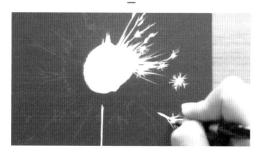

8

8 - 11 │ 盡可能在火花中間部份上多一點白墨
水，使它成為畫面上最明亮的部分，接著，沿
著順時針的方向畫出四濺的火花。請畫出許多
放射狀的線條，但要注意長度不要太過一致，
同時在中間添加宛如星星閃爍的火花。

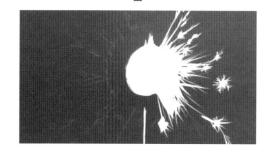

9

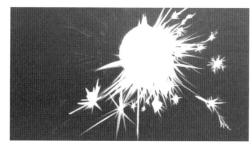

10

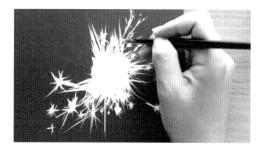

11

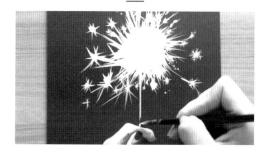

12

使用乾淨且不含水分的筆刷，將稍早前留下的
棒子部分稍微銜接起來。

13

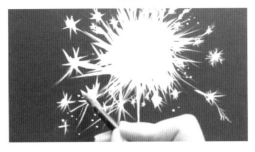

14

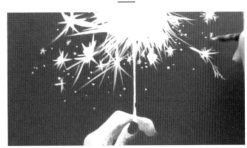

13 - 14 ｜ 在火花周圍點綴繁星。

15

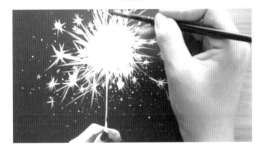

16

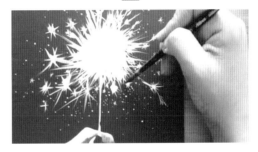

將歐普拉混合大量水分，調出淡色，替煙火花增添色彩。此時只要畫一兩筆即可，不必多加琢磨。

16 - 17 ｜ 火花的中間，也就是最明亮的白色部分，絕對不能沾上任何色彩。只在外圍的線條上添加歐普拉的顏色就好。

17

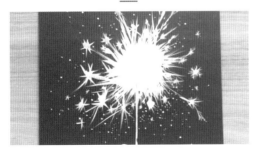

18

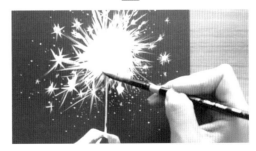

將筆刷痕跡抹除，讓歐普拉的色彩和中間白色部分自然融合，作品就大功告成了。

Between

掃描 QR 碼
全程教學立即看

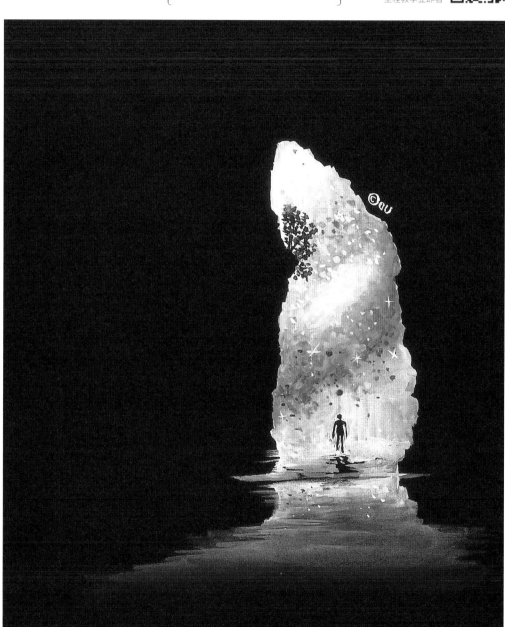

| ⚪ 白色 White | ⬛ 象牙黑 Ivory Black | ▨ 永固深黃 Permanent Yellow Deep | ▨ 歐普拉 Opera | ▨ 普魯士藍 Prussian Blue |

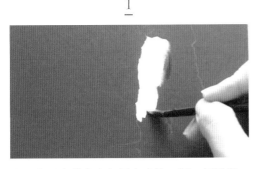

1

先以白墨水替宇宙色層上底色，留一個輪廓，
顯現洞窟的盡頭處有一個人站著。

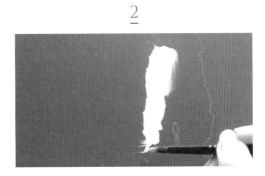

2

2 - 4 ｜上色時要避開人影的部分。

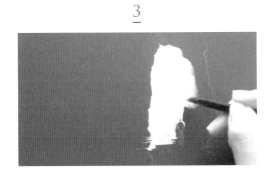

3

4

5

6

5 - 7 ｜地面上有一層淺淺的水漬。在水漬與洞
窟相交的部分塗上深色，然後往下暈染開來。
此時請運用橫線來表現波紋，剪影下方要預留
一點空間給影子。

7

8

以象牙黑來描繪洞窟左上方生長於岩縫的植物。畫上枝幹後，用輕點的方式來描繪葉片即可。

9

運用永固深黃畫出如甜甜圈般的橢圓形，接著往內外暈染開來。由於光源位於中央，因此要記得留白。

· ·

● 此時要用筆刷輕點的方式來暈染。若使用一般做漸層時採用的方式，就會抹去底部的白墨水。

10

以白墨水將光源稍微再畫大一些，再次把與永固深黃之間的色層分界暈染開來。

11

接著使用歐普拉上色。請運用前述的小技巧，將色彩輕輕點開來。

12

披上一層普魯士藍的色彩。

13

將普魯士藍上色部分往下做出自然漸層，並運用相同顏色在圖案上輕點，表現出星塵灑落的感覺。

14

同樣替地面的水波上一層普魯士藍的色彩。此時筆刷只需輕輕掃過一兩次即可，要是搓揉太多次，白墨水就會融化，和普魯士藍混在一起，使顏色產生變化。

15

16

15 - 16 ｜將永固深黃的色彩輕點在最上方，營造出星塵往天空飛揚的效果。同樣在歐普拉和普魯士藍色層上星塵，營造出相同效果。

17

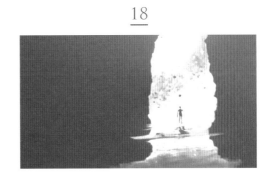

18

17 - 18 ｜靜待所有顏料乾透，以白墨水點上亮白色星星，作品就大功告成了！

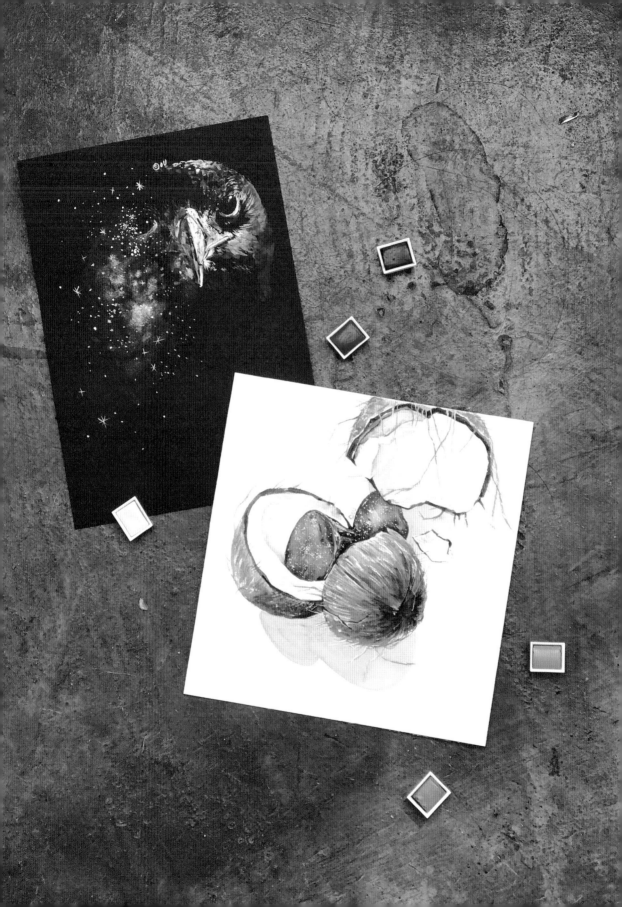

星空渲染_Gallery

繪畫的優點，就在於將屬於我
的想像中的意象化為真實，並
與所有人分享。
別去想自己畫得好或不好，而
是盡情去發揮想像力，
這個過程本身，就會為你我帶
來療癒的力量。

<div align="right">—— 作者吳有英</div>

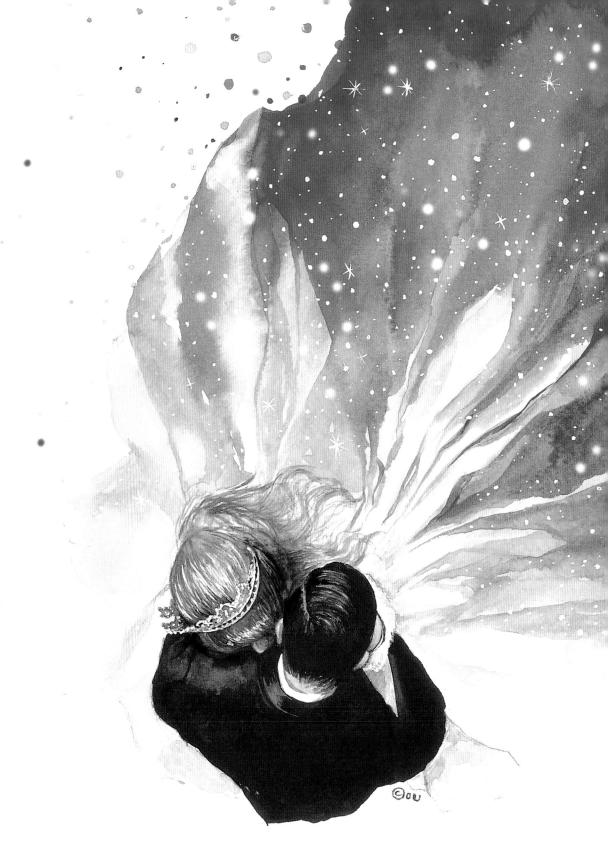

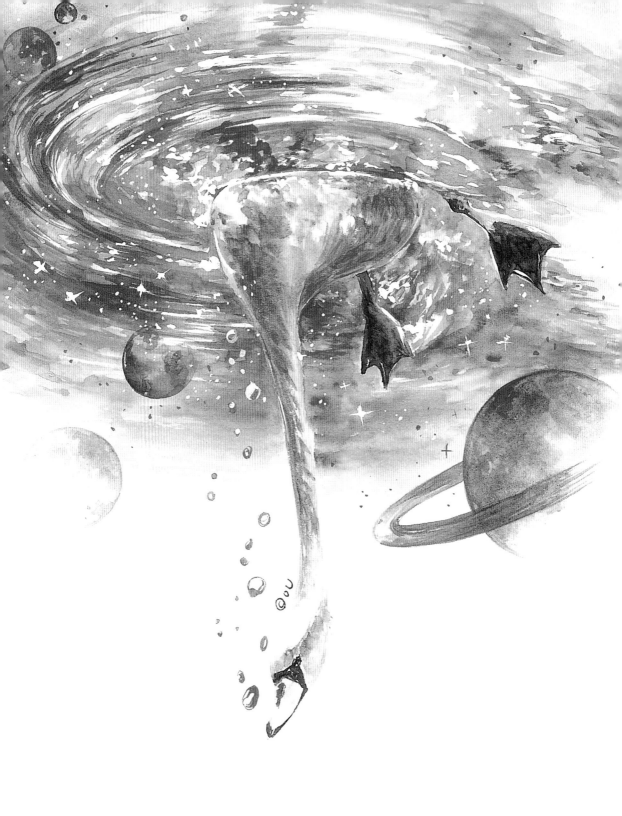

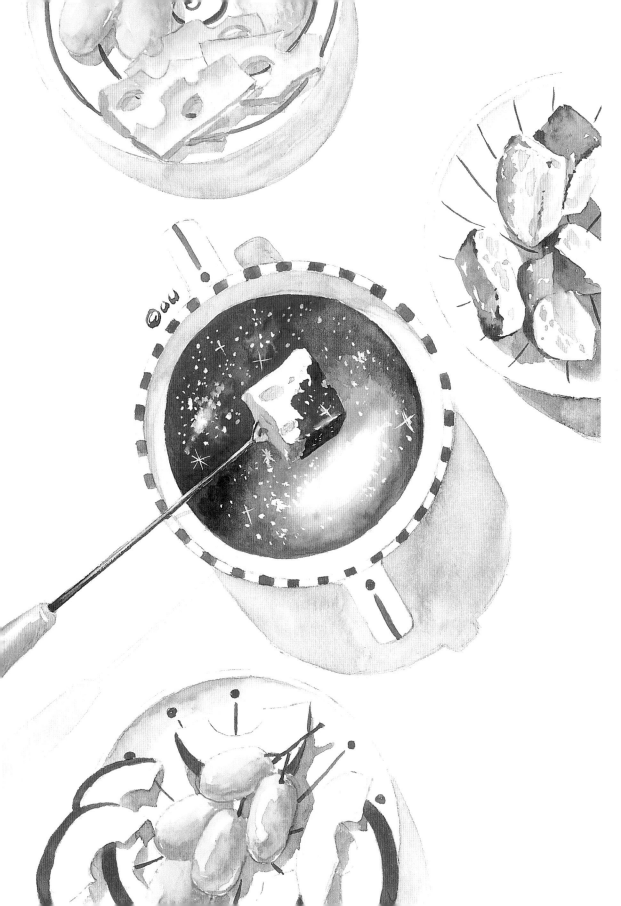

創 藝 樹　創藝樹系列 021

夢幻星空風渲染水彩畫

인 마이 유니버스 : 나만의 우주를 그리는 감성　수채화

作　　　者	吳有英
譯　　　者	簡郁璇
總 編 輯	何玉美
主　　編	紀欣怡
責任編輯	林冠妤
封面設計	萬亞雰
內文排版	許貴華

出版發行	采實文化事業股份有限公司
行銷企劃	陳佩宜・黃于庭・馮羿勳・蔡雨庭
業務發行	張世明・林踏欣・林坤蓉・王貞玉
國際版權	王俐雯・林冠妤
印務採購	曾玉霞
會計行政	王雅蕙・李韶婉
法律顧問	第一國際法律事務所　余淑杏律師
電子信箱	acme@acmebook.com.tw
采實官網	www.acmebook.com.tw
采實臉書	www.facebook.com/acmebook01

I S B N	978-986-507-023-6
定　　價	420 元
初版一刷	2019 年 8 月
劃撥帳號	50148859
劃撥戶名	采實文化事業股份有限公司
	104 台北市中山區南京東路二段 95 號 9 樓
	電話：(02)2511-9798　傳真：(02)2571-3298

國家圖書館出版品預行編目資料

夢幻星空風渲染水彩畫 / 吳有英著 ; 簡郁璇譯 . -- 初版 . -- 臺北市 : 采實文
化 , 2019.08
　面；　公分 . -- (創藝樹系列 ; 21)
ISBN 978-986-507-023-6(平裝)

1. 水彩畫 2. 繪畫技法

948.4　　　　　　　　　　　　　　　　　　　108010205

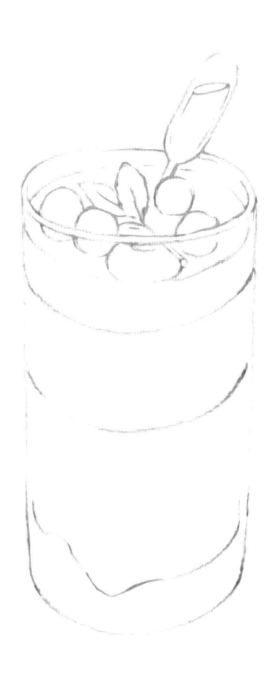

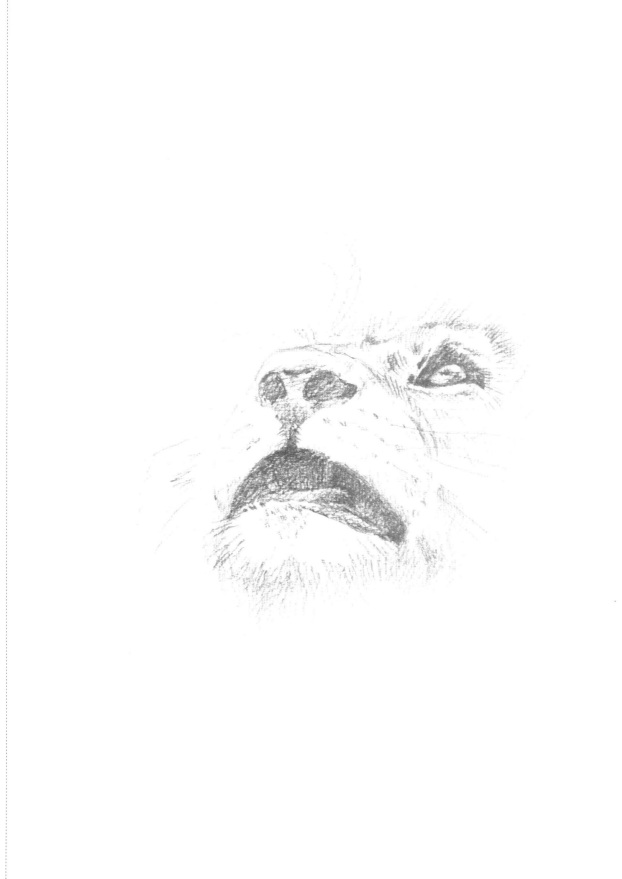

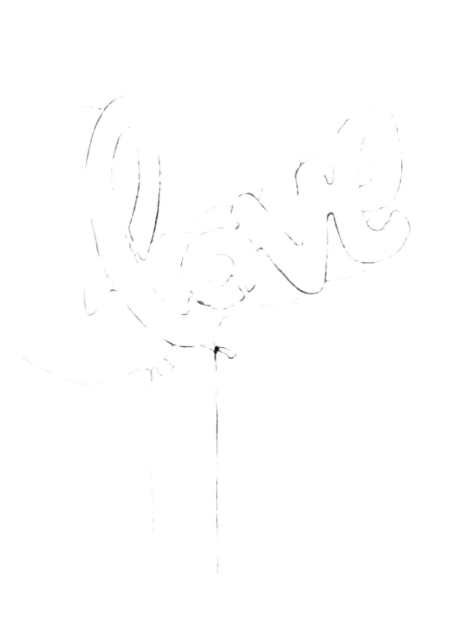

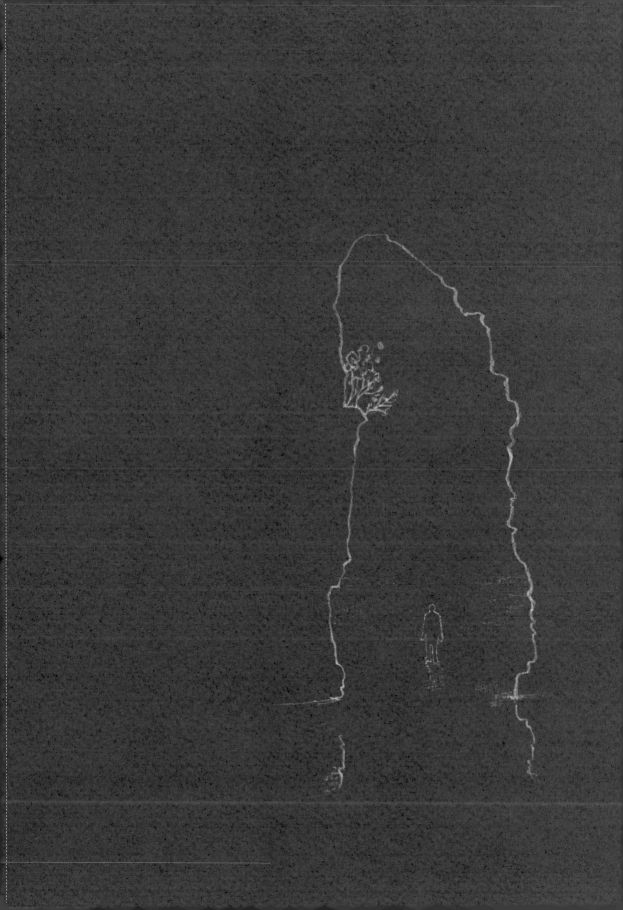